最簡單的音樂創作書㉔

圖解和弦

單調旋律立刻變豐富深刻，音樂表情十足

植田彰 著　林家暐 譯

目　次

Chapter 3

更好聽的和弦挑選方法　中級篇

Chapter 4

更好聽的和弦挑選方法　高級篇

作者序

在此誠摯地感謝每一位購買這本書的讀者。

每個人對音樂著迷的理由不盡相同。有些是被某種樂音瞬間打動，有些則是對強烈的節奏熱血沸騰。音樂擁有的多樣魅力無法一言以蔽之。筆者認為其中有一種魅力是只有創作者才能感受得到的，那就是「把音樂當做益智解謎的樂趣」。

對作曲者來說，找出一段旋律最適合的和弦，就像是解開一道謎題。只要一個和弦便可以讓整首曲子散發出寶石般的璀璨光芒，但相反地，也可能因為一個和弦破壞了整首曲子的平衡。無論作曲或編曲，這種解開謎題的樂趣都是創作的一大動力，讓創作者的心靈獲得滿足與成長。

要為一段旋律配上最適合的和弦，除了要有一對靈敏的耳朵、豐富的感受力之外，還要具備足夠支持這些能力的「知識」。只要按部就班學習和弦進行的基礎理論，便能夠了解如何找出最適合該段旋律的和弦進行，離「正確解答」更近一步。

本書依章節順序逐一解說基礎知識，目標是讓各位能夠循序漸進地理解和弦理論。過程中若是遇到任何不明白的地方，請先確認前後順序，並且再反覆閱讀一遍。本書中若有任何一書頁能讓各位的音樂技巧獲得提升，將是筆者莫大的榮幸。同樣身為音樂愛好者，衷心期望本書多少能對各位有所助益。

最後，要謝謝編輯杉坂先生對於筆者的任性要求都一一地認真回應。謹此深表謝意。

植田彰

檔案下載方式

解說時所使用的試聽樣本，請掃描QRCode或輸入網址下載使用。

https://pse.is/4f8eyk

序章

記住
和弦名稱

在開始學習「和弦的挑選方法」之前，必須先了解音程、節奏、拍子、和弦名稱、調等相關知識。

對音樂基礎知識有自信的讀者可以跳過序章直接從 Chapter1 開始閱讀。

❶不可不知的音樂知識 （音的讀法篇）

一開始，先說明音的讀法。

話雖如此，相信也有不少翻閱本書的讀者會說「我早就知道怎麼讀了」。

有自信的讀者可以直接跳過本章……但謹慎起見，請各位確認一下自己的讀法知識程度。請試做以下題目。

題目1

下列①～③都是使用臨時記號（※）來標示兩個相同的音，其中一個有誤。請問何者錯誤？

題目2

下列①～④中，只有其中一項的音程關係和其他三者不同。請問不同的是下列何者？

各位答對了嗎？

題目1的答案是②、題目2的答案是③。

兩題皆答對的讀者，可以直接翻到第17頁（〈節奏與拍子篇〉）。對音的讀法不完全明瞭、容易搞錯、感到不安的讀者，請繼續往下閱讀。

○音的名稱與樂譜的讀法

音有各式各樣的名稱。其中最著名的就是義大利語的「Do、Re、Mi、Fa、Sol、La、Si、Do」。

日語則是ハ（ha）、ニ（ni）、ホ（ho）、ヘ（he）……使用片假名標記。

德語和英語都是使用羅馬字母標記，但發音各不相同。

義大利語	Do	Re	Mi	Fa	Sol	La	Si
日語	ハ ha	ニ ni	ホ ho	ヘ he	ト to	イ i	ロ ro
德語	C ce	D de	E e	F ef	G ge	A a	H ha
英語	C ci	D di	E i	F ef	G gi	A ei	B bi

接下來要確認各個音高在樂譜上的位置。

下圖☆號處正好是在鋼琴鍵盤中間位置的「中央C（日文又稱做〔一點C〕）」。

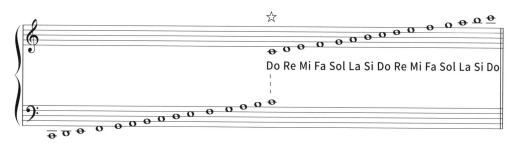

Do Re Mi Fa Sol La Si Do Re Mi Fa Sol La Si Do

Do Re Mi Fa Sol La Si Do Re Mi Fa Sol La Si Do

※譯注：變音記號(見第8頁)的一種。記在音符前面，臨時改變音高的變音記號稱爲「臨時記號」，僅在一小節內有效。而記在譜號後面的變音記號稱爲「調號」，整首曲子都有效。

○變音記號

將音做**升高**或**降低**變化的就是**變音記號**（半音的定義請參照第11頁）。

♯（升記號 Sharp）

升高半音　例：升F → F♯（F sharp）

♭（降記號 Flat）

降低半音　例：降B → B♭（B flat）

♮（還原記號 Natural）

將♯或♭的效果還原（不必要使用時不會加上）

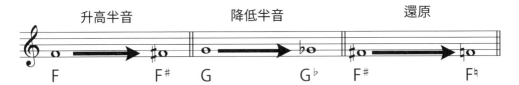

歐洲中世紀時期會將用來表示B音（Si）的羅馬字母「b」分成兩種畫法，在降低半音時畫得比較圓（像是從上往下壓平〔Flat〕），而升高半音時則畫得比較尖（Sharp）。之後又為了讓記號的效力解除，而加上介於兩者中間的自然（Natural）「b」的用法，於是變成現在各位所熟知的模式。

要了解各音之間的關係，利用鋼琴鍵盤的概念是最快的方法。

如果感到混亂時，請參照以下的鋼琴鍵盤圖。

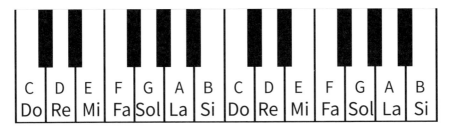

另外，細心的讀者可能已經注意到了。

「奇怪？『Do sharp』的講法，好像是義大利語和英語的混合用法？」。

沒錯。事實上只有日本是使用「Do sharp」、「Re flat」的講法（※）。

❷不可不知的音樂知識
（音程篇）

　　表示兩個不同音高的音之間的距離稱為「音程」。音程的計算單位是「度」。
兩個完全相同的音（Do→Do）為1度，Do和Re之間差2度，Do和Mi之間差3度，
以此類推（譜例1）。

【譜例1】

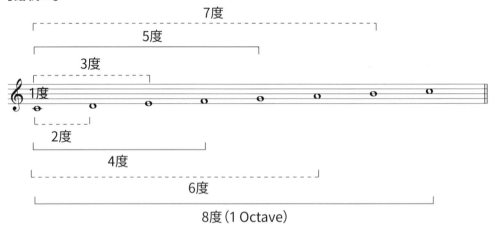

　　這些音程可以再細分為以下數種類型。

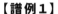

　　完全音程……1、4、5、8度（例：完全5度）
　　大小音程……2、3、6、7度（例：大2度、小3度）
　　其他…………增減音程與倍增減音程

　　「為什麼會有這麼多種類型！」似乎可以聽到各位內心的埋怨……但是像
這樣的細分，可以幫助我們更容易理解和弦的內容。

　　接著來看詳細的說明。

○半音與全音

計算音程時，首先必須知道「半音」與「全音」的概念。接續前面的內容，再次用鋼琴鍵盤來說明。

Do和Re之間相隔一個琴鍵（此處為黑鍵），這樣的距離稱為「全音」。反之，Mi和Fa之間沒有相隔任何琴鍵，這樣的距離稱為「半音」。

全音是兩個音之間相隔一個音

半音是兩個音之間沒有其他的音（全音的一半，所以是半音）

這裡來出一道問題。「**Si♭和Do之間是差半音還是全音？**」答案是……「全音」。這兩個音之間相隔一個白鍵，也就是Si鍵。中間相隔的音，並非僅限於黑鍵。

只要了解全音與半音的概念，要表示音程關係時，就會非常方便。

例如「Do和Mi♭之間相差一個全音＋一個半音（Do→Re＋Re→Mi♭）」，這種表示方式可以清楚說明音程的構成關係。

○完全音程爲什麼「完全」？

如前面所述，完全音程有1、4、5、8度四個種類。

譜例2是以Do為基準音的各種完全音程。

【譜例2】

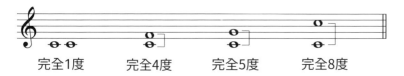

完全1度　　　完全4度　　　完全5度　　　完全8度

就構成這些音程高低音的振動頻率比例來說，完全8度是「1：2」，完全5度是「2：3」，完全4度是「3：4」。

由於可以用這些單純的數值表現比例，歐洲人認為這是一個「既單純又美好、非常和諧的音程」，與其他音程相較之下，是**相當完美的音程，因此稱爲「完全音程」**。

現在我們用前面提過的「全音」和「半音」來了解這些音程關係。

完全5度音程是三個全音＋一個半音，完全4度是兩個全音＋一個半音（請參照鋼琴鍵盤圖）。

只要了解音程關係，即使換成從其他的音開始，同樣可以找出這些音程。

譜例3的①都是完全5度音程，②都是完全4度音程。

【譜例3】

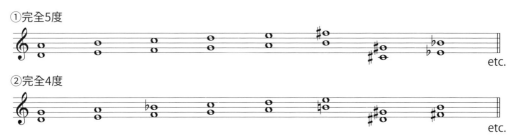

①完全5度

etc.

②完全4度

etc.

○大音程與小音程

　　1、4、5、8度用完全音程表示，2、3、6、7度則用大小音程表示。這裡要再度利用鋼琴鍵盤來理解。從Do音開始，可以用白鍵彈奏的2、3、6、7度都是大音程，比這些音再少半音的則都是小音程（譜例4）。

【譜例4】

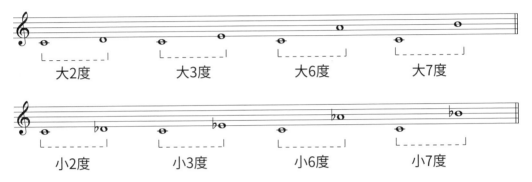

　　即使是用Do以外的音來計算大小音程，基本上也是使用方才在計算完全音程時的方法。例如大6度是四個全音＋一個半音，因此Mi的大6度是Do♯。請各位務必熟練這種計算方式。另外，結合完全音程也是不錯的方法，例如「大6度是完全5度＋一個全音（大2度）」（譜例5）。

【譜例5】

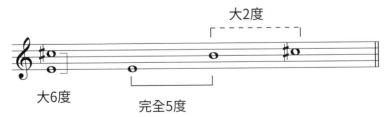

○增音程與減音程

有些情況下，也會出現無法用完全、大、小表示的音程。這時就要用增音程與減音程表示。

請看譜例6。

①是完全5度音程，將Si加上♭之後減少半音變成減5度。

另一方面，②是完全4度音程，將Fa加上♯之後增加半音變成增4度。

也就是說，完全音程增加半音就會變成增音程，減少半音就會變成減音程。

【譜例6】

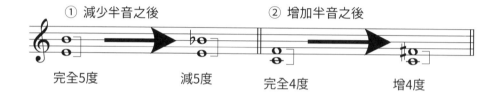

接下來利用大小音程進行確認（譜例7）。Fa和La是大3度，換成La♭之後會縮短一個半音的距離變成小3度，再換成Fa♯就會再縮短一個半音的距離變成減3度。

另一方面，若是將La加上♯就會變成增3度。也就是說，大音程增加半音會變成增音程，而小音程減少半音會變成減音程。

【譜例7】

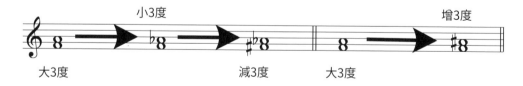

此外，因為實際上並不常使用，所以只要讀過即可……減音程再減少半音會形成倍減音程（例：Fa♯和La♭♭是倍減3度），增音程再增加半音會形成倍增音程（例：Fa和Si♯是倍增4度）（這些音程只要知道名稱就好）。

○異名同音

曲子進行到一半而轉調時，有時候就會產生異名同音的情形。

例如將Fa♯改稱為Sol♭。

雖然是同一個音，但讀法卻不同，這樣的關係稱為「異名同音」。

異名同音也會影響音程關係。

例如譜例8的①是大3度。

但是，如果將Mi想成是異名同音的Fa♭，就會瞬間變成②的減4度。

只要掌握這個規則，將一個和弦轉換成另一個名稱時也很方便判斷，請務必記起來。

【譜例8】

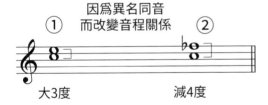

練習題

下列是幾度音程呢？超過一個8度的話請參照範例做答「一個8度加上〇度」。

＊解答在本頁最下方

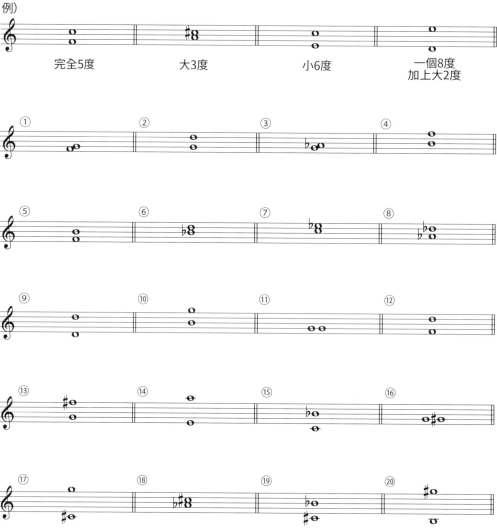

例)

完全5度　　　　　大3度　　　　　小6度　　　　一個8度
　　　　　　　　　　　　　　　　　　　　　　加上大2度

❸不可不知的音樂知識 （節奏與拍子篇）

接下來要了解音符的長度。以下是音符與休止符一覽表。

音符名稱	記譜	以4分音符為1拍的長度	對應的休止符
全音符	𝅝	4拍	▬ 全休止符
2分音符	𝅗𝅥	2拍	▬ 2分休止符
4分音符	♩	1拍	𝄽 4分休止符
8分音符	♪	1/2拍	𝄾 8分休止符
16分音符	𝅘𝅥𝅯	1/4拍	𝄿 16分休止符
32分音符	𝅘𝅥𝅰	1/8拍	𝅀 32分休止符

若將這些音符加上附點，就會變成1.5倍長度。

$$♪· = ♪ + 𝅘𝅥𝅯 \qquad ♩· = ♩ + ♪$$

$$𝅗𝅥· = 𝅗𝅥 + ♩ \qquad 𝅝· = 𝅝 + 𝅗𝅥$$

＊原注：複附點（兩個附點）為1.75倍長度　　$♩·· = ♩ + ♪ + 𝅘𝅥𝅯$

17

○連音符

連音符是將一拍平均分割成幾等分的符號。這裡介紹幾種最常見的3連音畫法。

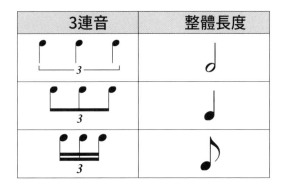

3連音	整體長度

○拍子

強拍和弱拍的週期稱為「拍子」。

例：2拍子就是「強（第1拍）」和「弱（第2拍）」的反覆形式。

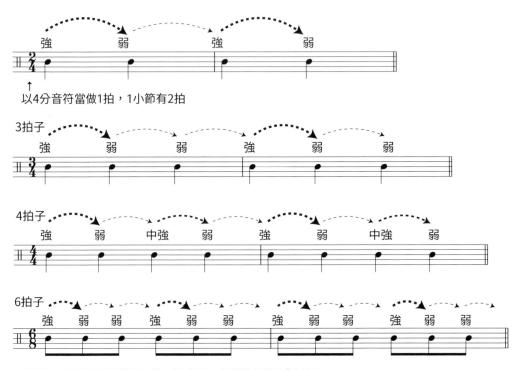

以4分音符當做1拍，1小節有2拍

3拍子

4拍子

6拍子

＊原注：6/8拍也可以說是一個大的2拍子。這種拍子稱為「複拍子」。

❹記住和弦名稱 （大和弦與小和弦）

終於要進入正題了。請按照順序記住各種和弦名稱（Chord Name）。

同時也是為了理解Chapter1之後的內容，請務必確實記住各種和弦名稱。當忘記或搞不清楚時，請翻回本章再複習一遍。

和 弦 命 名 的 基 本 原 則

利用基底音（Root：根音）的羅馬字母（英語唸法）來表示
組成音是從根音往上以跳過一個音所堆疊而成（Do、Mi、Sol……）

現在再來確認一次每個音的英文名稱（譜例1）。

【譜例1】

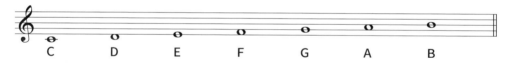

C　　D　　E　　F　　G　　A　　B

此譜例是使用音名來表示各音，字母標示在音符下方。但是，當和弦名稱時，則必定會標示在和音上方。

○三和弦

在各種和弦之中，由三個音所組成的和弦稱為**三和弦**（Triad Chord ／三和音）。

順帶一提，「Triad」這個單字原本指的是「三人組合」。

如同Do、Mi、Sol是以間隔一個音堆疊而成，這種和弦是由根音、第3音、第5音三個音組成。

也就是跳過第2音的Re和第4音的Fa。

◯大三和弦（Major Triad）

日本稱這個和音為「長三和音」，是從最低音算起大3度＋小3度的音程關係所組成。

此外，根音和第5音是完全5度的音程關係。

譜例2是最常見的寫法，也就是單純寫上C，實際發音時唸做「C Major」，這樣比較不會與音名搞混（另外，本書採用標示在音符上方的寫法）。

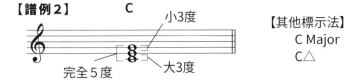

◯小三和弦（Minor Triad）

日本稱為「短三和音」。

和大三和弦相反，是從最低音算起小3度＋大3度的音程關係所組成的和弦。

根音和第5音的音程關係，與大三和弦同樣都是完全5度。

譜例3是最常見的寫法，也就是單純寫上Cm，另外也有使用減號的標示法。

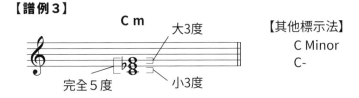

這是通用的規則，即使各音的距離遙遠，或是有很多相同的音，只要組成音一致，和弦名稱就不變。例如以下三組和音的和弦名稱都是C（譜例4）。

【譜例4】

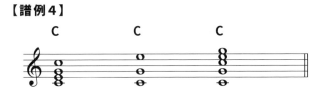

接下來我們來稍微練習一下。

建立三和弦時，最重要的就是不能搞錯「大3度」和「小3度」這兩種音程關係。

大3度是兩個全音，小3度是一個全音和一個半音（譜例5）。

【譜例5】

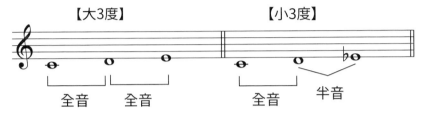

只要了解這個原理，即使出現有很多臨時記號的和弦也不必擔心。

例如E♭或E♭m，就可以用上述方法推算出組成音（參照譜例6）。

①E♭，也就是以Mi♭爲根音。組成音是從根音往上跳過一個音……，所以是「 Mi♭、Sol、Si♭」，這部分沒有問題。

②外側部分是完全5度，這裡也沒有問題。Mi♭往上數完全5度是Si♭。

③內側部分如果是大3度＋小3度就是大和弦，小3度＋大3度就是小和弦。

剩下的就是熟悉整個流程，最好是一看到和弦就能立刻反應。

剛開始只能勤加練習了！

【譜例6】

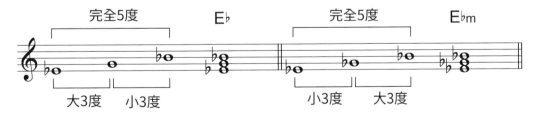

熟悉和弦最快的方法，就是拿手邊的樂器來練習。

若各位有鍵盤樂器或吉他的話，強烈建議實際多彈幾次並聆聽聲音看看。

練習題

①請寫出下列的和弦名稱。 ＊解答在第136頁

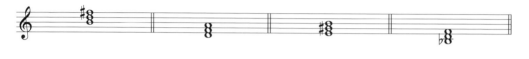

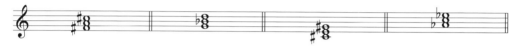

②請在譜上畫出下列和弦的組成音。

❺ 記住和弦名稱
（減三和弦、增三和弦、轉位）

前面已經學過大三和弦與小三和弦。

接下來要說明性質較為不同的和弦。

○將第5音降低半音（減三和弦）

以Cm和弦為例。

此和弦的第5音（參照第19頁）是Sol。

將這個音降低半音之後，就會變成Cm⁽♭5⁾和弦。

如同括弧文字所示，就是「將Cm的第5音加上♭記號」。

譜例1的和弦唸做「C minor flat five」，也可以叫做「C minor minus five」或「C diminished」。

此外，日本稱為「減三和音」（※）。

這也是小調的II和弦，在Chapter1❷中將進一步說明。

【譜例1】

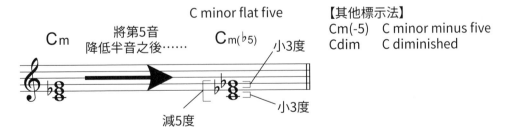

【其他標示法】
Cm(-5)　C minor minus five
Cdim　　C diminished

※譯注：減三和弦又稱為「減和弦」。

○將第5音升高半音（增三和弦）

　　接下來，以大三和弦的C和弦為例。此和弦的第5音也是Sol。將這個音升高半音之後，就會變成Caug和弦。

　　本書採用「C augmented」的讀法，但也可以讀做「C sharp five」。日本稱為「增三和音」。從古典時期就是用來表達「憧憬心情」的和弦，也常使用在和弦動音線（Cliché，參照Chapter4❷）中。

【譜例2】

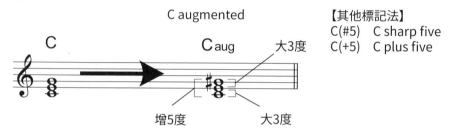

C augmented

Caug　大3度

增5度　　大3度

【其他標記法】
C(#5)　C sharp five
C(+5)　C plus five

　　如此一來，三和弦中最具代表性的四種和弦就到齊了。譜例3是將這四種和弦一字排開。請確實理解各和弦的關係差異。

【譜例3】

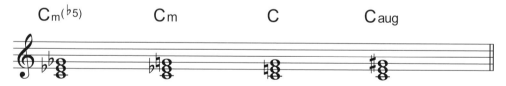

Cm(♭5)　　　　Cm　　　　　C　　　　　Caug

○和弦可以翻轉！

　　一個和弦的根音並不一定永遠都是最低音。如果將Do、Mi、Sol翻轉成Mi、Sol、Do，聲響的性質就會改變，這種情況相當常見。

　　將和弦翻轉稱為「轉位」，轉位後的和弦就稱為「轉位和弦」。

　　轉位和弦的表示方法大致分為兩種。一種是如譜例4的①，用（on ○）表示最低音（Bass音）。另一種是如譜例4的②，用分數表示，在分母標示最低音。

兩種寫法都很常見，本書採用第一種寫法。

不論哪種寫法都唸做「C on G」。

另外，轉位並不代表根音會改變。

無論有沒有轉位，根音都是本位和弦（從低音算起Do、Mi、Sol）的最低音。

【譜例4】

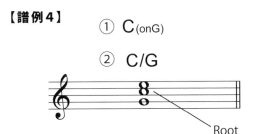

此外，對和弦有興趣而常看團譜或鋼琴譜的人來說，可能會有以下的疑問。

「這種情況，和弦是C和弦真的可以嗎？（旋律中）不是還可以聽到除了Do、Mi、Sol以外的音？」

其實就某種意義上來說，這個疑問點出了重點。

和弦名稱其實只代表主宰一段時間的和音，用一個記號標出所有發出的音本來就是很困難的事。

舉例來說，請看譜例5。

和弦名稱是Am→G，但圈起來的音並不是和弦組成音。

【譜例5】

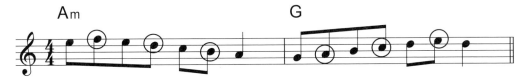

在這種情況下，填寫和弦名稱的作者（作曲家、編曲家、編寫者等）會就整體音樂的進行，思考「可能這是最接近正解的選擇……」來配置和弦名稱（＊）。

究竟該如何下判斷……就請仔細閱讀Chapter1之後的內容，目前要先確實記住和弦名稱。

＊原注：「不是和弦組成音」的音稱為「非和弦音」（參照Chapter2❶）。

練習題

①請在譜上畫出下列和弦的組成音。

＊解答在第137頁

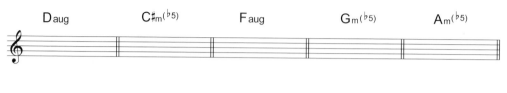

D aug　　　C♯m(♭5)　　　F aug　　　Gm(♭5)　　　Am(♭5)

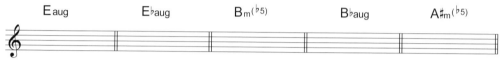

E aug　　　E♭aug　　　Bm(♭5)　　　B♭aug　　　A♯m(♭5)

F♯m(♭5)　　　G aug　　　G♯m(♭5)　　　D♯m(♭5)　　　A♭aug

②請參照例題，回答下列和弦的名稱。

例）Dm(onF)　　　A(onE)　　　Bm(onF)(♭5)　　　Caug(onE)　　　Gm(onD)

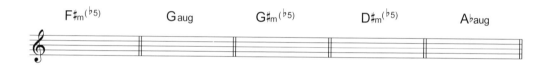

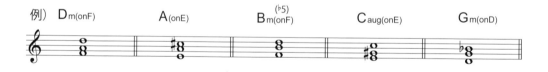

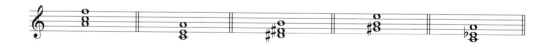

❻記住和弦名稱 （七和弦）

在三和弦之上，再堆疊一個相差3度的音就會變成「七和弦（7th Chords）」。例如「Do、Mi、Sol、Si」這個和音，就是加上了與根音（Root）相差7度音的「第7音」所形成的和弦。

○第7音的三種類型

如同譜例1，加在七和弦的第7音分為距離根音「大7度」、「小7度」、「減7度」音程的三種類型。這些第7音藉由與三和弦組合在一起，使和弦名稱產生了變化。

【譜例1】

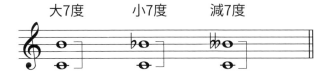

○大七和弦 △7

在大三和弦之上，加上距離根音大7度音程的第7音所形成的和弦就是「大七和弦（Major Seventh Chords）」。

在各種七和弦之中，大七和弦聽起來非常時髦。

一般常見使用△記號表示大和弦，但使用大寫字母M也相當多。

日本稱為「長七的和音」。

【譜例2】

【其他標示法】
CM7
CMaj7

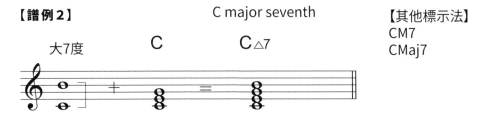

○小七和弦　m7

在小三和弦之上，加上距離根音小7度音程的第7音所形成的和弦就是「小七和弦（Minor Seventh Chords）」。

相對於聽起來很悲傷的小三和弦，小七和弦則帶有稍微複雜且纖細的情感。一般使用小寫字母m表示，但也經常使用「－（減號）」表示。日本稱為「短七的和音」。

【譜例3】　　　　　　　C minor seventh　　　　【其他標記法】
C-7
Cmin7

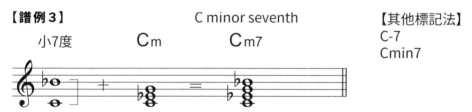

○屬七和弦　7

屬七和弦（Dominant Seventh Chords）是使用頻率最高的一種七和弦。

重點在於，這個和弦是在大三和弦之上加上距離根音小7度音程的第7音，使第3音和第7音形成減5度音程。日本稱為「屬七的和音」。

【譜例4】　　　　　　　C seventh

並沒有其它特別的標示法，但也有稱為
「C dominant seventh」。

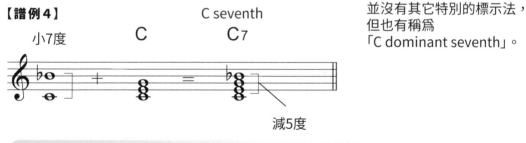

○小七減五和弦　m7⁽ᵇ⁵⁾

這是將前面提到的小七和弦的第5音降低半音所形成的和弦。可以看成是在減三和弦（Diminished Chords，第23頁）之上，加上距離根音小7度音程的第7音所形成的和弦。經常使用於小調中。日本稱為「減五短七的和音」，有時也稱為「導七的和音」。

【譜例5】

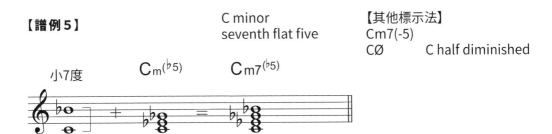

C minor
seventh flat five

小7度　　　　C m(♭5)　　　C m7(♭5)

【其他標示法】
Cm7(-5)
CØ　　　　C half diminished

○減七和弦　dim7

減七和弦是在減三和弦之上，加上距離根音減7度音程的第7音所形成的和弦。

因為含有兩個減5度音程，可說是個性非常強烈的和弦，日本稱為「減七的和音」。

【譜例6】

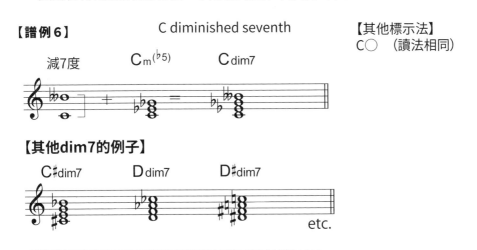

C diminished seventh

減7度　　　　C m(♭5)　　　C dim7

【其他標示法】
C○　（讀法相同）

【其他dim7的例子】

C♯dim7　　　D dim7　　　D♯dim7

etc.

○其他的和弦

除了上述和弦之外，還有以下這類和弦（譜例7）。

不加上第7音而是第6音的六和弦（6th Chords）受到廣泛使用，至於其他的七和弦則很少使用（只在為了製造特殊效果時使用）。

總之先學起來不會有壞處。

【譜例7】

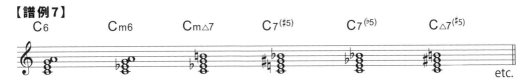

C6　　　　C m6　　　C m△7　　　C 7(♯5)　　　C 7(♭5)　　　C △7(♯5)

etc.

練習題

①請寫出下列七和弦的和弦名稱。 ＊解答在第138頁

②請在譜上畫出下列七和弦的組成音。

F7　　　　　Gm7(♭5)　　　　D△7　　　　Em7(♭5)　　　　B7

Adim7　　　C♯7　　　　E♭m7　　　　Fm7(♭5)　　　　Gdim7

A♭7　　　　B△7　　　　C♯m7(♭5)　　　G♭△7　　　A♯dim7

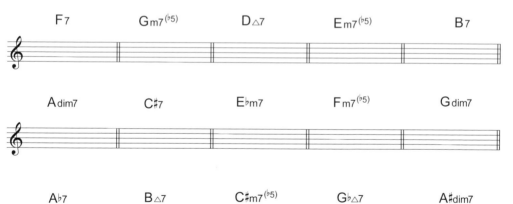

❼什麼是「調」？

想知道哪個和弦最適合這段旋律，就必須對「調」有一定程度的了解。

雖然說要有「一定程度」的了解……但實際上卻很難用語言說明何謂「調」的定義。

○調就是「以某個音為中心的模式」

首先請各位在腦海裡想像「Do、Re、Mi、Fa、Sol、La、Si、Do」的音。

從Do開始，也結束在Do。Do這個音就是這個音階的中心人物（主角）。

因此可以斬釘截鐵地說，這種「將幾個音依序排列，並以其中的某個音當做主角（＝主音）的模式」就是「調」（譜例1）。

【譜例1】

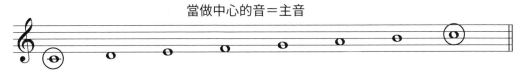

當做中心的音＝主音

Do是主角！

○留存下來的「大調音階」

既然談到了調，就有必要說明一個調中不可或缺的要素，也就是「音階」。

音階是指「從某個音開始到高八度的同音名為止（例如：Do→高八度的Do），依照特定順序排列的一組音」。

大家都知道一個八度裡有很多個音吧。因此，可以想出很多不同種類的音階。

事實上，音樂經過漫長的歷史演變，逐漸發展出很多種類型的音階（參照Chapter3❹（第97頁））。

在各種不同類型的音階之中，最好用且聽起來最順耳的大調音階（Do、Re、Mi、Fa、Sol、La、Si、Do），就成為最普遍採用的音階。

大調音階的起始音當做主音的調就稱為「大調（Major Key）」。

譜例2是大調音階的音程關係。

只要是同樣的音程關係，不論從哪一個音開始都可以排列成大調音階。

當然隨著起始音的不同，會有必要加上＃或♭記號的情況。

比方說從Re開始的大調音階（D Major ／ D大調）就需要加上兩個＃記號。

一首曲子的調性表示方法，就是樂譜最前面的「調號」（參照第34頁的調號一覽表）。

有了調號，即使不在每一個需要改變的音上使用臨時記號，也能知道哪些音需要加上＃或♭記號。

【譜例2】

● 大調音階

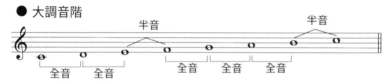

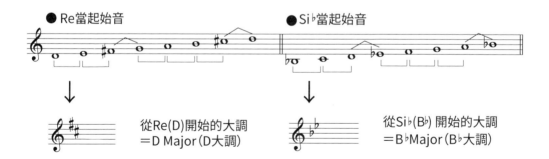

從Re(D)開始的大調
＝D Major（D大調）

從Si♭(B♭)開始的大調
＝B♭Major（B♭大調）

○小調音階有三種

與大調音階同時留存下來的音階還有「自然小調音階（Natural Minor Scale）」（譜例3的①）。

將此音階的起始音當做主音的調就稱為「小調（Minor Key）」。

這裡的另一個重點在於，將C大調的音階從第6音（La）開始彈，音程關係就會變成和A小調完全相同，這種關係稱為「平行調（Relative Key〔※〕）」。

將自然小調音階的第7音升高半音，形成從比主音低半音的音（稱為「導音」）進入主音，就是②的和聲小調音階（Harmonic Minor Scale）。

這是在小調中配置和弦時最常用的音階，請務必記起來。

另外，因為和聲小調音階會產生增2度音程（在這個例子中就是Fa和Sol#之間的距離），這時只要將第6音升高半音就可以獲得解決，如此產生出來的音階就是③的旋律小調音階（Melodic Minor Scale）。

這是讓旋律好唱所安排的音程關係（順帶一提，旋律小調音階有分上行和下行，下行音型和自然小調音階相同）。小調的調號表示方式是依據自然小調音階。當使用導音時要加上臨時記號（僅在該小節中有效的#、♮、♭）。

【譜例3】
①自然小調音階　A Minor（A小調）時

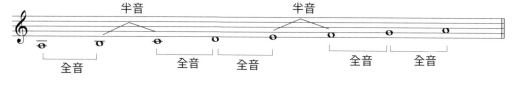

②和聲小調音階

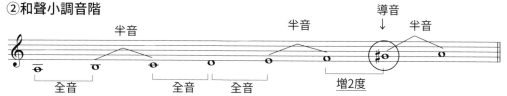

③旋律小調音階

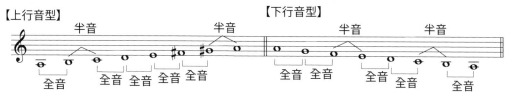

※譯注：「平行調」譯自俄文Параллельные тональности、德文Paralleltonart，由於英文是Relative Key，因此又稱為關係調。英文中另有Parallel Key(平行的調)，意指「同主音調」(參照本書第93頁)，如C大調的同主音調為C小調。

大調	小調	調號	大調	小調	調號
C大調 C Major	A小調 A Minor		F大調 F Major	D小調 D Minor	
G大調 G Major	E小調 E Minor		B♭大調 B♭Major	G小調 G Minor	
D大調 D Major	B小調 B Minor		E♭大調 E♭Major	C小調 C Minor	
A大調 A Major	F♯小調 F♯Minor		A♭大調 A♭Major	F小調 F Minor	
E大調 E Major	C♯小調 C♯Minor		D♭大調 D♭Major	B♭小調 B♭Minor	
B大調 B Major	G♯小調 G♯Minor		G♭大調 G♭Major	E♭小調 E♭Minor	
F♯大調 F♯Major	D♯小調 D♯Minor		C♭大調 C♭Major	A♭小調 A♭Minor	
C♯大調 C♯Major	A♯小調 A♯Minor				

此爲調號一覽表。♯ 或 ♭ 是按照表中順序依次增加數量。

♯增加順序爲 Fa→Do→Sol→Re→La→Mi→Si

♭增加順序爲 Si→Mi→La→Re→Sol→Do→Fa

練習題

請完成下列各音階(從主音開始畫到主音結束)。

＊解答在第139頁

●D大調(D Major)

●F大調(F Major)

●A大調(A Major)

●G大調(G Major)

●D小調(D Minor：自然小調音階)

●G小調(G Minor：和聲小調音階)

●E小調(E Minor：和聲小調音階)

●B小調(B Minor：旋律小調音階／上行音型與下行音型)

關於度名標示

本書以度名 (Degree Names，又稱音級名) 的方式標示各個和弦。度名代表「一個和弦在所屬調中的位置」，所以日本稱為「度數」。

舉例來說。以下是使用 C 大調 (C Major) 音階所組成的七個和弦＝自然和弦 (Diatonic Chord，參照第 43 頁)。將這些和弦按照順序填上號碼 (羅馬數字) 就是基本的度名概念。

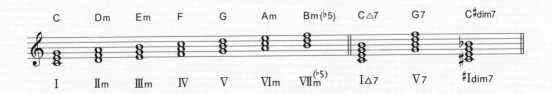

從上圖左邊數來第二個和弦 (＝II) 的 Dm 是小和弦 (Minor Chord)。因此為方便理解，會在 II 的旁邊加上 m，標示為 IIm。當和弦變成七和弦時，會如上面譜例將 I 標示為 I△7 (和弦名稱是 C△7)，V 則標示為 V7 (G7)。

此外，如果是自然和弦以外的和弦，就用根音 (Root) 來判斷度數。比方說 C♯dim7 是以 Do♯為根音，因此寫做♯Idim7 表示。

就算是同一個和弦，在不同的調中也會有不同的功能，度名自然也會有所改變。例如 C 和弦在 C 大調 (C Major) 中是 I，但在 G 大調 (G Major) 中則是 IV。另外，小調的度名也是以大調的音程關係做為基準。例如和聲小調音階 (參照第 33 頁) 的 C 小調 (C Minor) 中，La 音必須加上♭，因此 VI 要標示為♭VI。

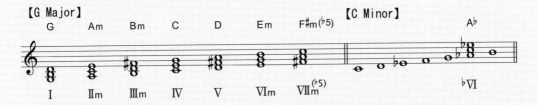

此外，這些標示法主要是用在流行音樂或爵士類型的音樂中，古典音樂在標示度名時不會加上 m 或△，也不會加上♯或♭等記號。

不過，基本的概念並沒有什麼不同，不需要想得太過複雜。

Chapter 1

為旋律
配和弦的
基礎知識

接下來就要開始嘗試為旋律配上和弦。

本章重點在於掌握調與和弦的關係、 和弦的排列方法、 以及大調與小調的和弦選擇。

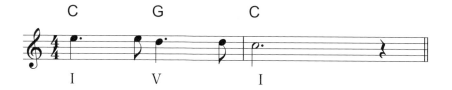

Chapter 1
❶爲旋律配上基本和弦

不知道旋律的調性……該如何是好？

終於要進入正題了。

現在要說明爲旋律配上和弦的具體方法。

各位是否經常碰到以下的問題呢？

「好不容易想出一段很好聽的旋律，卻不知道是什麼調……」

「這段旋律聽起來有點悲傷，所以就決定是小調好嗎……？」

要爲一段旋律配上和弦，最快的方法就是先確定旋律是什麼調（KEY）。

本PART首先要藉由幾段旋律，來確認「調」的判定基準。

利用變音記號（#、♭）做簡單判斷

我們先看一個簡單的例子。

各位知道這段旋律是什麼調嗎？

【譜例1】　　　　　　　　　　　　　　　　　　　track 01

共有兩個音加上#記號（Fa#與Do#）。

在調號中#記號出現的順序是，Fa#→Do#→Sol#（參照第34頁）。

這段旋律並沒有在Sol音加上#記號，因此很有可能是「只有Fa和Do加上#記號的調」。

如此一來，答案就是**D大調(D Major)**或**B小調(B Minor)**的其中一個。

【譜例2】

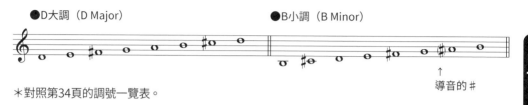

＊對照第34頁的調號一覽表。

在這兩個調中，**小調多半會讓第7音升高半音變成導音**，回頭看譜例1，La音並沒有升高半音。

因此，答案是D大調（D Major）。配上和弦之後就會變成下面的樣子。

【譜例3】

track 02

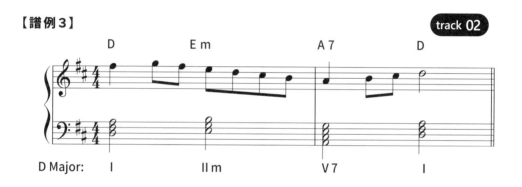

另一方面，若是La音加上了♯，基本上就會將這段旋律看做是B小調。

【譜例4】

track 03

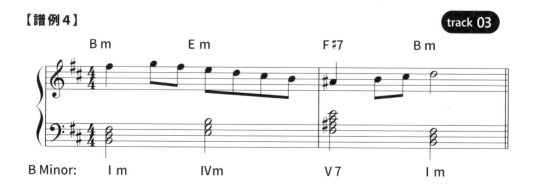

判斷變音記號是否只是裝飾

接下來這題稍微難一點。各位知道下面這段旋律是什麼調嗎？

【譜例5】　　　　　　　　　　　　　　　　　　　　　　**track 04**

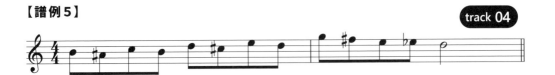

咦，♯和♭兩種記號都有耶。感覺有點複雜……一起來確認答案吧。

La、Do、Fa三個音有加上♯記號。

而有♭記號的只有Mi音。

使用變音記號時，主要可以分為兩種用途。

❶表示音階中的音（一個調中原本就有的音）

❷製造裝飾音

上述❷的「裝飾音」是指當做點綴的音。

意思是……♯或♭可能只是單純做為裝飾，僅限於當下的情況使用。

現在我們再確認一次♯或♭的增加順序。

♯增加順序為 Fa→ Do → Sol → Re → La → Mi → Si

♭增加順序為 Si → Mi → La → Re → Sol → Do → Fa

檢視過一遍這些條件之後，再來判斷剛才譜例5中的各個音。

❶Do有加上♯記號與沒有加上♯記號的兩種音。

也就是說，Do♯有可能是裝飾音。 **→原本的Do是♮**

❷如果La♯是音階中的音，那麼Sol或Re也必須加上♯記號。

這兩個音都沒有加上♯記號，所以不太可能是音階中的音。 →**原本的La是♮**

❸Mi♭的前一個音是Mi♮。

由此可推測出這是為了順降接到Re的裝飾音。 →**原本的Mi是♮**

❹雖然不清楚Fa♯是裝飾音還是音階中的音，但如果是音階中的音，則有Do♮和Fa♯的調就是**G大調（G Major）**或**E小調（E Minor）**。

如果是 E 小調，多半會有Re♯，也就是將第7音升高半音變成導音。

然而，並沒有這個音……因此答案應該是**G大調**。

似乎講了太多理論，但透過這樣的思考就可以確實推算出調性（譜例6）。

【譜例6】 `track 05`

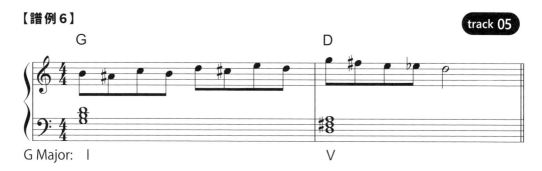

但判定調性其實相當困難。例如下面的譜例，即使是同一段旋律，很多時候也可以判定成不同的調。

【譜例7】 `track 06`

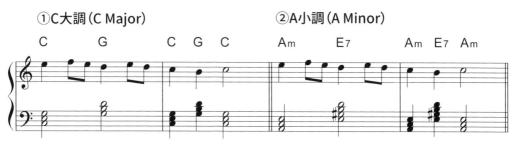

這種情形下，就必須要看前後關係或依整首曲子的氛圍來判定是什麼調。

也就是說，依照理論推斷固然非常重要，但「保有一顆從旋律氛圍定調性的感性能力」尤為重要。不要想得太複雜，首先將旋律彈出來或唱過幾遍，以直覺定調性，也許是最快的方法。

練習題

下列①～④的旋律分別是什麼調？

＊解答在第140頁

Chapter 1
❷調與和弦的密切關係
（自然和弦）

前面說明了如何判定一段旋律的調。

至於為什麼選在一開始的時候就採取這種做法……那是因為要為旋律配上和弦，先確定調性是最快的「捷徑」。

這是為什麼呢？其中奧祕就在於「自然和弦」。

詳細請看以下說明。

大調情況

下面譜例1的①是C大調（C Major）音階。用鋼琴鍵盤來看就是所有白鍵的部分。

如譜例1的②所示，在這些音之上，只用C大調音階以每3度堆疊音所組成的七個和弦，就稱為**自然和弦**（Diatonic Chord）。

【譜例1】

①C大調（C Major）音階　　　　②C大調自然和弦

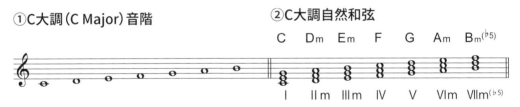

C大調的旋律當然是以C大調音階為依據所譜寫而成。

因為製作素材相同，C大調自然和弦很容易與C大調旋律融合在一起。也就是說……

<div align="center">

只要確定調，就能推算出自然和弦

↓

確定該為旋律配上什麼和弦！馬上就能做出選擇！

</div>

舉例來說，假設有一段如譜例2的C大調旋律。

因為是C大調，因此可以先從前頁的C大調自然和弦之中，選擇適合的和弦來搭配。

如此一來⋯⋯通常都能和旋律完美結合。

【譜例2】

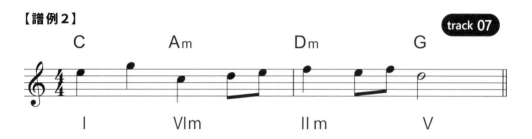

即使在其他的調中，原理也完全相同。

例如F大調（F Major）自然和弦 當然和F大調的旋律相當合拍。

【譜例3】

①F大調（F Major）音階　　　　　②F大調自然和弦

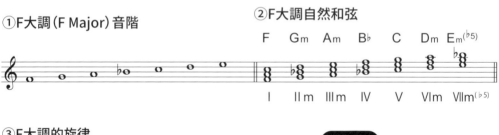

③F大調的旋律

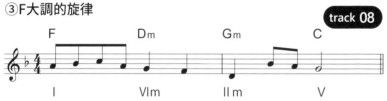

小調情況

與較為單純的大調相較之下，小調的情況就略顯不同。

會這麼說是因為小調有三種音階，分別是自然小調音階、和聲小調音階、旋律小調音階（參照第33頁）。

這裡要說明和弦配置上使用頻率相當高的和聲小調音階的自然和弦。

譜例4是A小調（A Minor）的和聲小調音階及其自然和弦。

【譜例4】

①A小調和聲小調音階　　　②A小調和聲小調音階的自然和弦

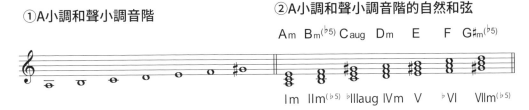

雖然前面提到「大調和小調的情況不同」，但和弦配置原理不論在大調或小調都相同。

我們以自然和弦為基準，選擇適當的和弦來搭配看看。

譜例5是利用自然和弦為簡單的A小調旋律配上和弦的例子。

【譜例5】　　　　　　　　　　　　　　　　　　　**track 09**

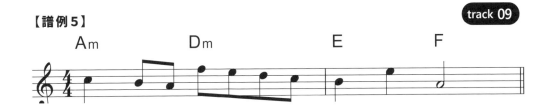

各位覺得如何？只要推算出各調的自然和弦，就等於通過了配置和弦的第一關（^_^）。

接下來請做次頁的練習題，反覆練習到能夠立刻回答為止。

練習題

①請在以下各題的音階上畫出音符來完成自然和弦，並寫出和弦名稱。

＊已寫上度名(參照第36頁)當做提示，請參考。

＊解答在第141頁

①D大調 (D Major)

②E大調 (E Major)

③D小調 (D Minor)

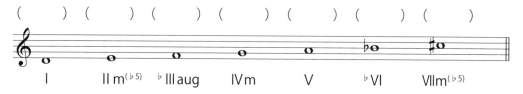

④E小調 (E Minor)

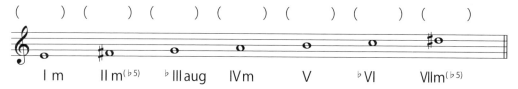

Chapter 1

❸已找出搭配的和弦，但該如何編排順序？
（終止式基礎篇）

我們在前面的❷已經學會「旋律與同調的和音（＝自然和弦）可以完美結合」。

因為是由同一個音階所形成的和弦與旋律，所以自然能夠互相搭配。

然而……這裡又出現了另一個問題。

「已經學會自然和弦了，但應該要按照什麼樣的順序排列呢？」

為了解決這樣的問題，這PART要來說明「終止式（Cadence）」。

主和弦、屬和弦、下屬和弦

現在，要再利用C大調（C Major）的自然和弦（譜例1）來說明。

在彈奏C大調的曲子時，最能給予「安定感」的和弦是I的C和弦（看法雖因人而異，但過去大多數人都有這樣的感覺）。

這種擁有「安定感」的和弦稱為**主和弦 (Tonic Chord)**（另外，VIm的安定感雖不如I，但也是屬於主和弦的類型。可以算是I的替身）。

【譜例1】

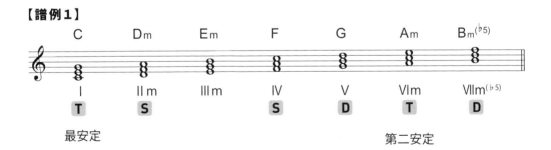

另一方面，會令聽眾感到不安，希望盡快移到安定和弦的和弦稱為**屬和弦**（Dominant Chord）。自然和弦當中的V，還有VIIm⁽ᵇ⁵⁾都是屬和弦的類型。（但兩者之中，V明顯用得較多）。屬和弦的不安定感會形成「想趕快移到主和弦獲得解決！」，這樣的進行會產生音樂的推進力。

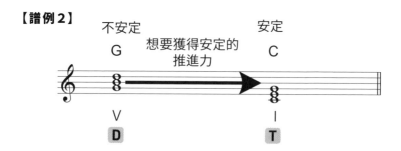

【譜例2】

另外，還有「雖然不及主和弦安定，但也沒有屬和弦那麼不安定（＝稍微不安定）」的和弦稱為**下屬和弦**（Subdominant Chord）。

下屬和弦在前面可以加強屬和弦「想要取回安定感（＝想要獲得解決）」所產生的推進力，這樣解釋也許比較容易理解。自然和弦當中的IIm與IV都歸在下屬和弦的類型。

【譜例3】

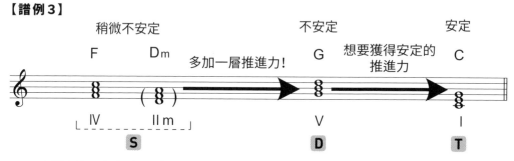

下列是整理各個和弦的功能。

主和弦 Tonic Chord（很安定／簡寫 T ）……I、VI
下屬和弦 Subdominant Chord（稍微不安定／簡寫 S ）……II、IV
屬和弦 Dominant Chord（不安定／簡寫 D ）……V、VII

奇怪？為何沒有III？……沒錯，事實上III就像變色龍一樣，會根據不同情況而改變其功能。這部分會在後面單獨說明（Chapter3❷）。

三種終止式

寫文章時，詞語的排列順序叫做「文法」。同樣的道理，配置和弦的順序也有文法可依循。這種和弦的文法稱為「終止式（Cadence）」。學習古典音樂的人，也許比較熟悉的說法是德文的「Kadenz」。

終止式分為以下三種類型。

❶ T→D→T　安定→不安定→安定

就像是「起立、敬禮、坐下」的指令動作，是廣為人知的終止式。

看起來雖單純，也正因如此反而擁有非常強勁的力道。

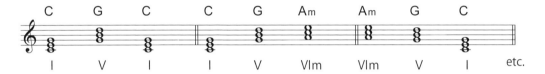

❷ T→S→D→T　安定→稍微不安定→不安定→安定

不安定感漸漸提升，最後回到 T 一口氣解決。

是可以讓比較長的樂句一次獲得解決的終止式。

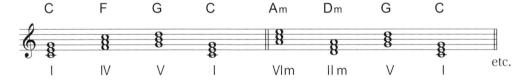

❸ T→S→T　安定→稍微不安定→安定

這是不經過 D 而直接回到 T 的終止式。

S→T 的部分通常都是IV→I，通稱為阿們終止（Amen Cadence）（※）。

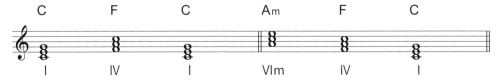

※譯注：又稱爲變格終止(Plagal Cedence)、教會終止(Church Cadence)。　　49

此外，同樣功能的和弦也經常排在一起使用（如下譜例）（稱為同功能的連用）。

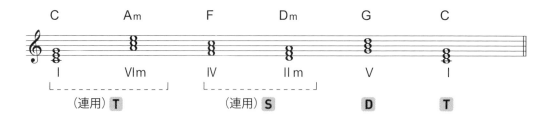

練習題

終止式的原理在其他調中也完全適用。請參考下面譜例，回答下列的和弦進行分別為哪種終止式。

＊解答在第142頁

例：F大調（F Major）

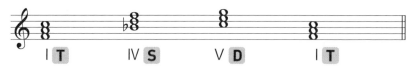

①G大調（G Major）

②B♭大調（B♭Major）

③D大調（D Major）

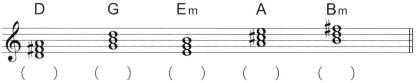

Chapter 1

❹大調的旋律……
應該使用哪些和弦？

接下來會慢慢朝和弦配置的具體做法進一步說明。

為避免腦袋打結，請先複習截至目前為止的內容，再繼續往下閱讀。

假設有一段八小節的旋律，如下面譜例1。

調是F大調（F Major）、拍子是3/4拍。請為這首曲子配上和弦。

【譜例1】
track 10

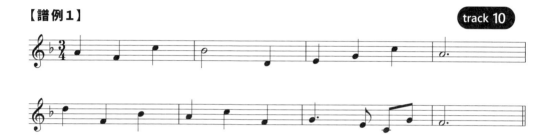

確認必要的情報

做為配和弦之前的準備，首先要確認F大調的自然和弦（譜例2）。

【譜例2】

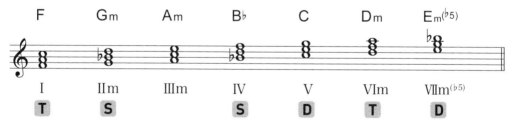

雖然可以直接使用這些和弦，不過這裡有以下兩個規則需要注意。

●IIIm（在此調中是Am）是需要根據情況改變功能的和弦（用法有點複雜，目前暫不使用）。

●一般很少使用 **D** 的VIIm7^(♭5)（使用V的機會明顯較多）。本書的 **D** 也是以V為主。

→也就是說，一開始可以使用的和弦有I、IIm、IV、V、VIm這五種。

首先就用這些和弦來練習。

此外，配置和弦時，可以使用的終止式有以下三種。

①**T**→**D**→**T**　②**T**→**S**→**D**→**T**　③**T**→**S**→**T**

透過自然和弦與終止式可以直接推算出這段旋律的和弦進行，在配和弦之前，最好先確認這兩個項目。

確認所有的可能性！

首先是前四小節。就算是直覺也沒關係，要決定換和弦的位置。雖然不同曲子會有相當大的差異，但這裡先簡單設定**一小節只配置一個和弦**。

●**第一小節的旋律音是「La、Fa、Do」。**

組成音最適合這段旋律的和弦就是 **T** 的F。

●**第二小節的旋律音是「Si、Re」。**

以同樣的方式來思考，可使用B♭或Gm。這兩個和弦都是 **S**。

●**第三小節的旋律音是「Mi、Sol、Do」。**

從組成音來看，立刻會想到 **D** 的C。

●**第四小節的旋律音是「La」。**

有這個音的自然和弦有F、Dm。

到這裡已經按照順序排好**T S D**的和弦，而終止式最後應該還要有一個 **T** 的和弦。F和Dm都是 **T**。

【譜例3】

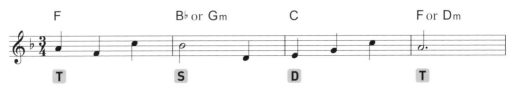

用 T 串聯終止式！

後半段也按照同樣方式來思考，就會形成譜例4的樣子。

曲子結尾最好用最安定的和弦F來收尾。

第二小節或第四小節可依自己的喜好選擇其中一個和弦。

【譜例4】 track 11

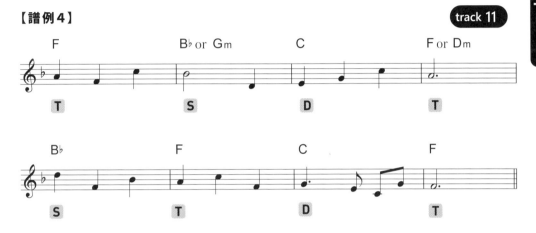

現在再確認一次終止式。

這個曲子的終止式如下所示。

如圖，安定的 T 是和弦進行的終點，同時也是下一個終止式的起點（重點在於，一個 T 大多會同時使用在兩個終止式中）。

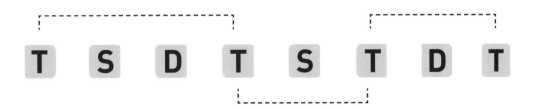

以上說明較偏向和弦配置方法的理論（笑）。

上述的思考方式只是基本原理，實際的曲子也很多無法套用這樣的理論。

如果認為「一定要建立終止式」，反而容易產生不自然的和弦進行。

不要墨守成規，要有「凡事都有例外」的靈活思考力。

練習題

請為下列①～④旋律配上和弦。

首先請推算各調的自然和弦（I、IIm、IV、V、VIm）（另外，這裡設定一小節只配置一個和弦。旋律也有可能不在I結束）。

①F大調（F Major）

②G大調（G Major）

③D大調（D Major）

④B♭大調（B♭Major）

Chapter 1
❺小調和大調的規則相同嗎？

前面說明了大調如何配置和弦的基本規則。只要遵循終止式的公式，逐一配上自然和弦即可。接下來要說明小調。

「小調也可以用完全相同的方式來配置和弦嗎？」

各位自然會這麼想。事實上……（大部分）就是這樣沒錯！為什麼說是「大部分」呢？那是因為在小調中有和聲小調與自然小調等幾種不同的音階，「使用的音階不同，自然和弦也會有些微的差異」。

小調的自然和弦

請看譜例1。下面是分別利用C小調（C Minor）的和聲小調、自然小調、旋律小調等三種音階所組成的自然和弦。此外，**T** **S** **D** 等各和弦的功能也一併標示在下方。

【譜例1】

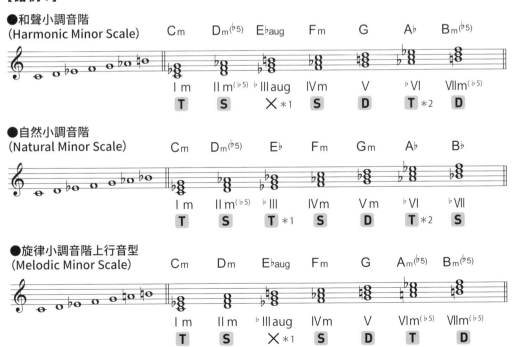

●和聲小調音階
(Harmonic Minor Scale)

●自然小調音階
(Natural Minor Scale)

●旋律小調音階上行音型
(Melodic Minor Scale)

55

是否覺得一下子太多東西沒辦法吸收了呢？不過無須感到不安。這是因為⋯⋯

→和聲小調音階使用頻率最高，一開始只要記住這點就好。

→和大調一樣，I、II、IV、V、VI是最常使用的和弦度數，再記住這點就夠了。

→也就是說，只要會用和聲小調音階的Im、IIm⁽ᵇ⁵⁾、IVm、V、ᵇVI，就可以完成大致的曲子！（譜例2）

＊原注1：和聲小調音階或旋律小調音階的ᵇIIIaug具有特殊的聲響，通常不會用在終止式中。自然小調音階的ᵇIII可以看成接下來要說明的「平行調的I」。

＊原注2：和聲小調音階及自然小調音階中出現的ᵇVI，在古典音樂理論是 **T**，爵士或流行音樂中則通常是 **S**。儘管各有道理，但要在此說明其中差異會過於複雜，因此本書採用較爲容易理解的古典理論的 **T**。

【譜例2】　　　　只要記住這個就夠了！

●和聲小調音階

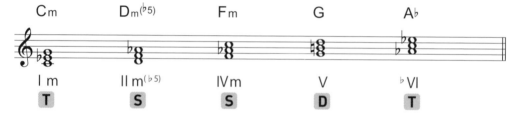

下面是在一段旋律中配上和弦的實例。

譜例3是在A小調（A Minor）的旋律中使用自然和弦的 **T** **S** **D** **T** 配置和弦的例子。

【譜例3】　　　　　　　　　　　　　　　　　　track 12

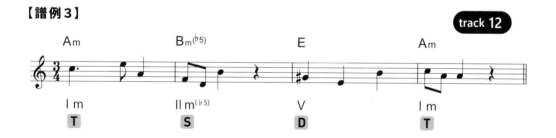

利用平行大調的V→I進行

各位是否還記得「平行調」（參照第33頁）？

沒錯，就是調號相同，但音階起始音位置不同的大小調。

例如C大調與A小調（兩者調號都沒有任何升降記號）、F大調與D小調（兩者都是一個♭記號）等互為平行調的關係（大調部分稱為平行大調、小調部分稱為平行小調）。

在小調的和弦進行中，插入平行大調的V→I進行，可以製造一種有如撥雲見日、豁然開朗般的效果。

這是相當常用的技巧，請務必學起來（譜例4）。

【譜例4】

track 13

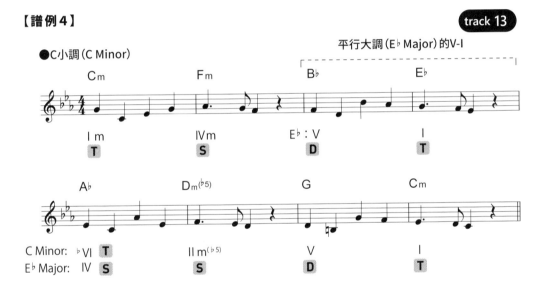

譜例4中的第3～4小節放入了平行大調的V→I進行，後面接著兩個調的共同和弦A♭（在E♭大調中是IV，C小調中是♭VI）。

這種和弦具有鉸鏈般的功能，可以相當流暢地接回原本的C小調。

練習題

請為下列小調的旋律配上和弦。一小節配置一個和弦。首先請確認該段旋律是什麼調,再推算出和聲小調的自然和弦Im、IIm$^{(\flat 5)}$、IVm、V、\flatVI。

此外,③和④可以插入平行大調的V→I進行。

＊解答在第144頁

①A小調(A Minor)

②D小調(D Minor)

③E小調(E Minor)

④G小調(G Minor)

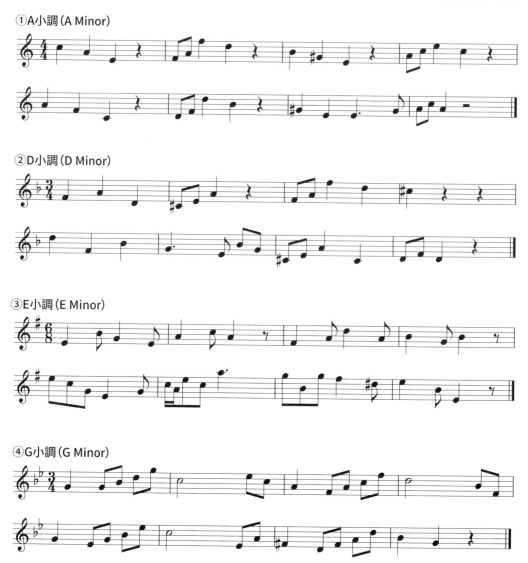

Chapter 2

更好聽的
和弦挑選方法
初級篇

　　了解挑選和弦的基本方法之後，就要進行下一個步驟。

　　接下來會說明和弦合適與否的判斷基準、經典和弦進行、七和弦的使用方法等。

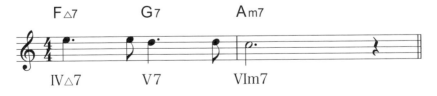

※此為將第37頁的旋律配上七和弦的例子

Chapter 2

❶和弦合適與否的判斷標準是什麼？
（和弦音與非和弦音）

和弦音與非和弦音

這裡請各位比較下面兩段旋律。這兩段旋律都配上同樣的和弦。

但是，兩段旋律使用的音有些不同⋯⋯各位知道差別在哪裡嗎？

【譜例1】

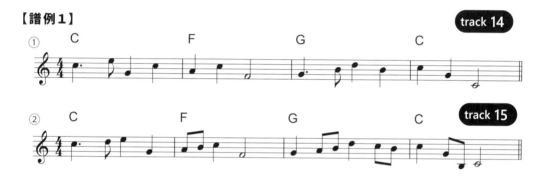

其實上面②的旋律中，有些音並不包含在和弦的組成音中。

例如C和弦的組成音是Do、Mi、Sol。這三個音稱為**和弦音(Chord Tone)**。

而Re則不是和弦的組成音，這樣的音稱為**非和弦音(Non Chord Tone)**。

請看譜例2。圈出來的部分是上面②中的非和弦音。

【譜例2】

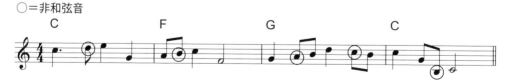

從Chapter1按照順序閱讀到這裡的讀者，請先翻回前面做過的練習題確認一件事。

事實上，到目前為止的所有練習題中，旋律都是用和弦音組成，完全沒有使用非和弦音（相信各位應該多少有注意到）。

這種「和弦音與非和弦音」的區別，實際上相當重要。

如同下面譜例3的①，充滿非和弦音的旋律會給予整段音樂不協調的感覺。

另一方面，如果是②這樣完全都是和弦音的旋律，雖然合拍但顯得太過單調（古典音樂的古典樂派（※）中，有很多這種類型的曲子）。

作曲時必須決定旋律中要有多少比例的非和弦音。

這個平衡的取得方法相當難，這時候就必須憑藉個人經驗和品味了。

【譜例3】 track 16

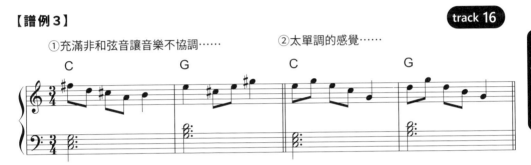

此外，使用非和弦音讓旋律線增加變化的同時，也會產生一些問題。

請看譜例4的①和②。

這是兩段完全相同的旋律，決定哪些音是和弦音會影響和弦的選擇（圈起來的音為非和弦音）。

要藉由終止式判斷（音樂的）前後脈絡，才能知道如何配上和弦。

【譜例4】 track 17

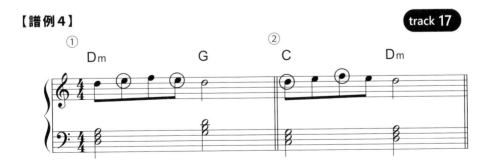

※譯注：古典樂派是指1750～1820年的歐洲主流音樂風格，代表人物包括海頓、莫札特、貝多芬。這段時期是以巴哈(J.S Bach)逝世那年為起點，此後因為貝多芬晚期的作品出現浪漫式的傾向，便將1820年視為終點（貝多芬於1827年逝世）。

只要知道特徵就不用擔心

要為一段旋律配上和弦，就必須能夠分辨和弦音與非和弦音。

不過……剛開始也許會感到困惑。

為了快速分辨，這裡會解說幾個非和弦音的特徵。

【1】非和弦音要能夠被「解決」

非和弦音可以看成是和弦音的變化型態。請看譜例5。

①的Mi是和弦音，但在②中變成Fa，然後再回到原本的Mi。

這樣的動向稱為非和弦音的解決。

非和弦音的解決大部分情況都是從非和弦音到距離最近的和弦音。

另外，也可以像是③這樣，往下一個和弦的組成音解決。

【譜例5】

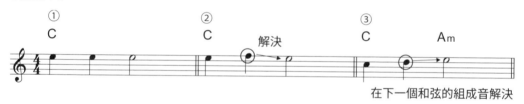

在下一個和弦的組成音解決

【2】非和弦音可以使用在任何地方（但不能長時間停留）

譜例6的①中，第一小節的La是非和弦音，若仔細聽會發現非常的不和諧。

與和弦不搭的非和弦音在沒有被解決，後面就接休止符並進到下一個和弦時，聽起來就會很不和諧。像這種時候，最好不要讓非和弦音長時間停留，要像②一樣插入一個更合拍的和弦（此處是F），對整體感也比較好。

【譜例6】

track 18

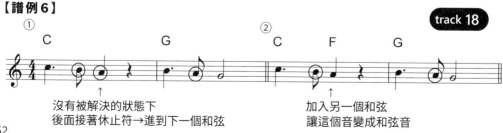

沒有被解決的狀態下
後面接著休止符→進到下一個和弦

加入另一個和弦
讓這個音變成和弦音

【3】最好要知道的四種非和弦音

即使都是非和弦音，也有很多不同的種類。

這裡要介紹出現頻率高的四種非和弦音。

只要了解非和弦音各種行進的動向，就能輕鬆地辨別各種類型。

經過音（Passing Tone）

夾在兩個不同音高的和弦音之間，被經過的非和弦音。

倚音（Appoggiatura）

出現在強拍（第一拍等）的非和弦音。

大部分藉由上行或下行2度獲得解決。

掛留音（Suspension）

前一個和弦的和弦音滯留到下一個和弦變成非和弦音。有時也會不使用連結線（Ties）。

換音（Changing Tone）

如刺繡般將和弦音周圍的音縫合在一起的非和弦音。

【譜例 7】 track 19

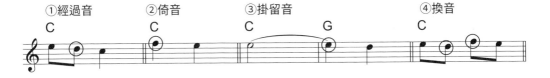

請將下列①〜④旋律所使用的非和弦音圈出來。先仔細確認和弦的組成音再下判斷。

＊解答在第145頁

Chapter 2

❷要和非和弦音當好朋友！（和弦配置實作）

前面已經大致介紹「什麼是非和弦音」。

不過，要為含有非和弦音的旋律配上和弦，必須多少具備一些經驗和訣竅（老實說……與其一一套用理論反而把問題想得過於複雜，倒不如逐一克服各種問題，還比較可能快速進步）。

接下來要透過以下幾個例子，培養更具實踐性的能力。

請看第一個例題。這樣一個C大調的旋律，應該配上什麼樣的和弦？順帶一提，C大調自然和弦的I、IIm、IV、V、VIm分別是C、Dm、F、G、Am（參照第43頁）。

【譜例1】　track 20

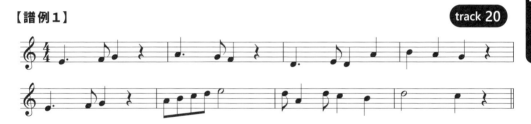

如果用最標準的模式為這段旋律配上和弦，就會形成譜例2的樣子（圈起來的音為非和弦音）。

可知 **T**→**S**→**D**→**T** 的終止式出現兩次。

像這樣，一開始盡量用終止式來配置和弦是快速上手的捷徑。

【譜例2】　track 21

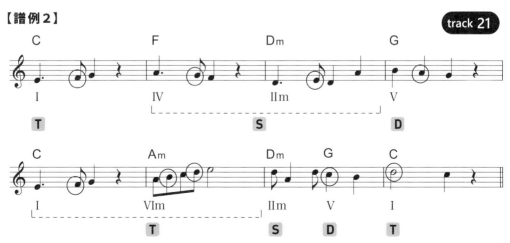

接著是小調的例子。

請為譜例3的旋律（A小調／ A Minor）配上和弦。在前面Chapter1❺已說明小調終止式的規則。重點如下。

●**小調中最常使用和聲小調，首先可以嘗試用和聲小調的自然和弦來配置。**

●**和大調一樣，最常使用的和弦度數是Im、IIm^(♭5)、IVm、V、♭VI**

●**可以在小調中插入平行大調的V→I**

【譜例3】　　　　　　　　　　　　　　　　　　　　　　　　track 22

如何？以下是範例解答。此處終止式也和大調時一樣可以成立（＊1）。另外，從平行大調（C Major）回到原調（A Minor）的時候，共同和弦F能發揮有如鉸鏈般將兩個調連接起來的作用（＊2）。順帶一提，此處的和弦進行和著名的爵士樂曲「秋葉（Autumn Leaves）」相同。

track 23

【譜例4】　　　　　　　　　　　　　　中間插入平行大調的和弦

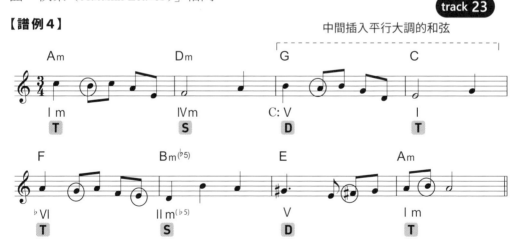

＊原注1：第1～2小節對第3～4小節的C大調來說是VIm→IIm，也就是 **T** **S** ，就這意義來說 **T** **S** **D** **T** 的終止式也一樣成立。

＊原注2：第5小節也可以換成Dm(IVm)。此時就會變成 **S** 的功能。此外，Dm也是C大調與A小調的共同和弦。

非和弦音絕對不是一種阻礙，而是可以讓旋律更豐富的裝飾品。

並不是說「因為非和弦音比較少，所以用這個和弦絕對沒錯」，而是說到底「根據場面的平衡感拿捏」才是重點。

此外，如同Chatper2❶的說明，非和弦音有「接回到和弦音（＝解決）」的功用。

如此會產生讓音樂逐漸往前進的推進力。

這是可以讓聽眾期待接下來的發展，產生想要盡快獲得解決的感覺。

因此，假設是用吉他或鋼琴伴奏時，就可以如譜例5這樣，不只是單純使用分散和弦，而是加上非和弦音讓音樂擁有更大的推進力。

【譜例5】　　　　　　　　　　　　　　　　　　　track 24

↓ 非和弦音→加上解決的動作……

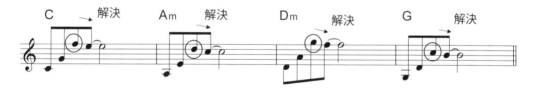

這樣或許有點標新立異，不過可以在重要時刻突然來一個具鮮明魅力、點綴聲音的非和弦音……。

請善加利用這種不安分的特色，製造更加酷炫的聲響。

練習題

請為下列①～④旋律配上和弦。要注意和之前不同的地方在於，也有可能在一小節中放入兩個和弦。

＊解答在第146頁

①C大調（C Major）

②A小調（A Minor）

③F大調（F Major）

④E小調（E Minor）

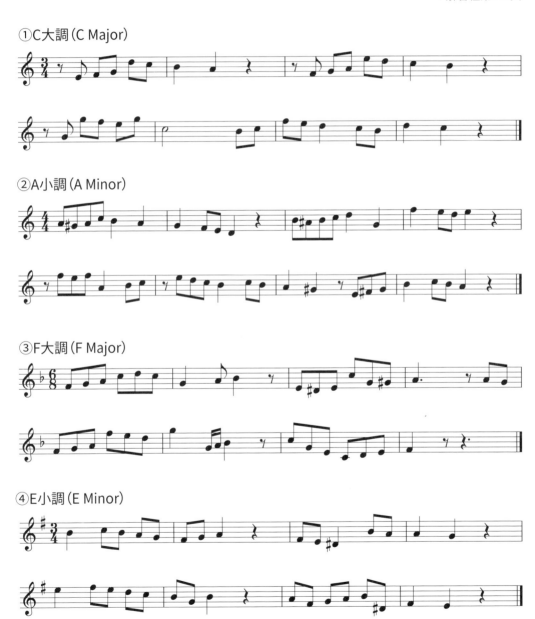

Chapter 2

❸ 很多人使用的「經典和弦進行」是什麼樣的進行？

「奇怪，這個和弦進行，好像在哪裡聽過⋯⋯」，各位是否也經常有這種感覺？

在和弦世界裡，有所謂很多暢銷歌曲都使用過的「經典和弦進行」。本PART將說明**「循環和弦」、「逆循環和弦」、「帕海貝爾卡農」**等三種最具代表性的經典和弦進行。

循環和弦（I→VIm→IIm→V）

請看譜例1。在大調中的這種和弦進行，一般稱為「循環和弦」或「循環進行」。「循環」代表「可以不斷重複使用」，這種和弦進行出現在很多音樂中，可說是經典中的經典。

【譜例1】　　　　　　　　　　　　　　　　　　track 25

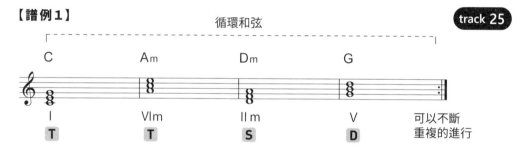

最前面的 T 可以用IIIm（＊）替換I，而 S 的部分也常用IV替換IIm。此外，如譜例2這樣，變型後不斷重複的進行也相當常見。包括班Ben E. King的名曲〈站在我身邊（Stand By Me）〉在內，有非常多的歌曲都使用這種和弦進行，請自行尋找聆聽。

＊原注:IIIm會根據不同情況改變和弦功能。詳細請參照第89頁。

【譜例2】　　　　　　　　　　　　　　　　　　track 26

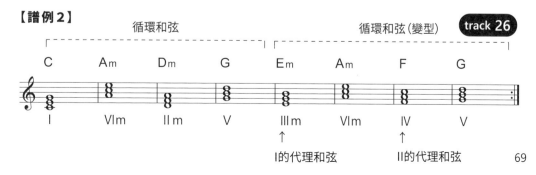

逆循環和弦 (IIm→V→I→VIm)

名稱中的「逆」可能會讓人以為是從最後面往相反方向彈奏，但其實這種和弦進行是從「循環和弦」的中間開始，也就是從 **S** 的部分開始彈奏。

使用這種和弦進行的例子也是不可勝數，也許比循環和弦更多。

與循環和弦相同的地方在於，主要用在大調中，前面的 **T** 一樣可以用IIIm替換I，而 **S** 的部分也一樣可以用IV替換IIm。

【譜例3】　track 27

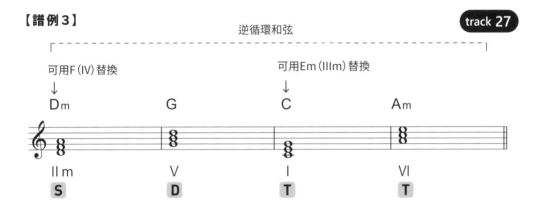

逆循環和弦有各式各樣的變化，其中最常使用的應該就是下面的變化型（譜例4）。

這裡重複兩次的逆循環和弦，可以在第二次的C（I）讓旋律結束，若是要進行反覆，則會將最後的Am換成A。

在AKB48的〈無盡旋轉（Heavy Rotation）〉或Boys Town Gang的〈情不自禁凝視著你（Can't Take My Eyes Off You）〉等有名的曲子中都可以聽到這種和弦進行。

【譜例4】　track 28

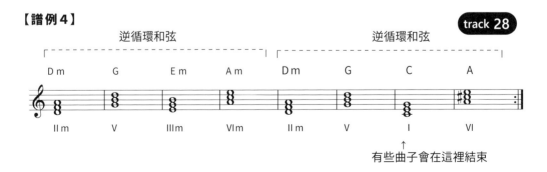

帕海貝爾卡農

這是以巴洛克時代作曲家約翰‧帕海貝爾（Johann Pachelbel，1653～1706）的作品卡農（Canon）」為基準的和弦進行。

原曲只使用自然和弦，由於很容易做成各種不同的變型，因此尤其是日本流行音樂（J-POP）的經典歌曲 ，例如一青窈的〈花水木（ハナミズキ）〉、Spitz的〈櫻桃（チェリー）〉等，很多都有使用這種和弦進行。

【譜例5】 track 29

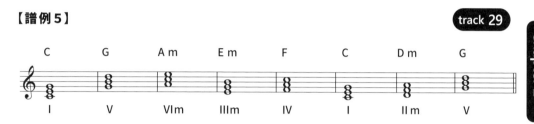

這種和弦進行的魅力在於，可以利用各個和弦的組成音做出照著音階移動的旋律線（譜例6）。

順著音階緩緩下降的旋律線，到了最後又往上升高。

這樣的編排可無形間產生一股希望的氛圍。

在思考歌曲的作曲或伴奏時，這樣的手法非常有效，請務必學起來。

【譜例6】 track 30

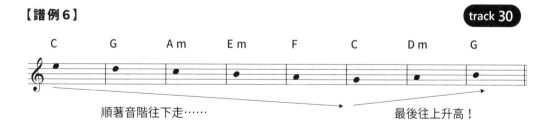

練習題

＊解答在第147頁

❶ 請回答下列各調的循環和弦（I→VIm→IIm→V）與逆循環和弦（IIm→V→I→VIm）。①F大調　②G大調　③B♭大調　④D大調

❷參考譜例下方標示的度名，寫出下列各調的「帕海貝爾卡農」進行。

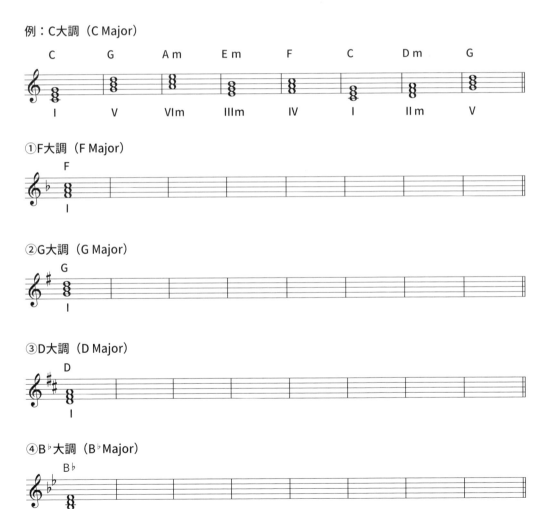

例：C大調（C Major）

①F大調（F Major）

②G大調（G Major）

③D大調（D Major）

④B♭大調（B♭ Major）

Chapter 2

❹使用七和弦
真的能變得「很時髦」嗎？

七和弦（7th Chords）在和弦進行中，是具有魔法般的效果，可為聲音帶來豐富聲響的和弦。在第27～29頁已說明七和弦的讀法，這裡要解說七和弦的具體使用方法。

七和弦的功能與三和弦（三和音）完全相同！

首先請看譜例1。這是由C大調（C Major）音階（鋼琴鍵盤的白鍵）所組成的七和弦。和弦下方是終止式的各種功能（ **T** **S** **D** ）。與Chapter1❸（第47頁）的譜例1比較看看有何不同。

實際上這些僅用音階音做出的七和弦（＝自然七和弦〔Diatonic 7th Chords〕）與三和弦（Triads）的功能完全相同。

【譜例1】　　　　　　　　　　　　　　　　　＊原注：IIIm7會在Chapter3❷詳細說明。

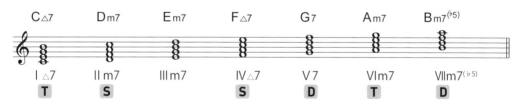

在知道兩者功能相同之後，配置和弦的可能性會一口氣增加許多。

例如……次頁譜例2的和弦進行C→F→G→Am（I→IV→V→VIm），也可以換成C△7→F△7→G7→Am7。

然後，三和弦中經常使用的和弦是I、IIm、IV、V、VIm。

這幾個度數在七和弦中的使用頻率也完全相同。

也就是說，上面譜例1的和弦中，只要記住I△7、IIm7、IV△7、V7、VIm7這五種和弦就很好用了。

【譜例2】

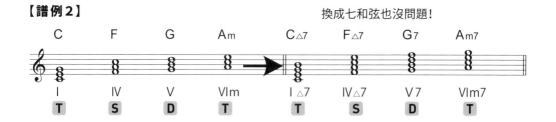

V7是推動音樂的主要角色！

這些自然七和弦（Diatonic Seventh Chords）之中，使用頻率最高的是V7（屬七和弦，日本稱為「屬七的和音」）。由三和弦的V和VIIm⁽♭5⁾結為一體，非常具有能量的和弦（譜例3）。屬和弦在音樂中具有強烈的引導力，會出現在非常重要的場面。

【譜例3】　兩者加起來……　　　　　　　　增強能量！

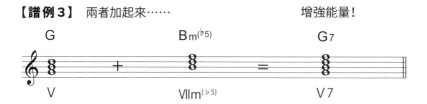

可用的和弦更多……！

配置和弦時，可以將旋律音當做七和弦的第7音。譜例4即是將圈起來的音當做和弦的第7音。只要理解這種手法，就能從過去一直無法順利配置和弦的黑暗之中見到光明，請務必學起來。

【譜例4】

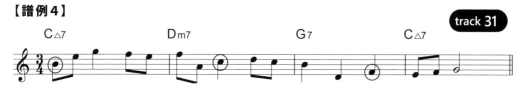

當然，就算不將旋律音當做和弦的第7音，只是單純想讓聲音變時髦而使用七和弦也可行（即使是音樂家，也會因為個人音樂品味不同而有所差異。各位可以自行比較各種曲子，也許會發現很多樂趣）。

小調的七和弦

小調的七和弦也是完全同樣的概念。

不過，小調有好幾種音階，因此有些複雜。

譜例5是各種小調音階的自然七和弦。

基本上與三和弦一樣，最常使用的是和聲小調音階。

【譜例5】

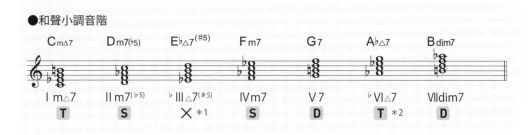

●和聲小調音階

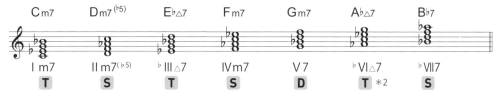

●自然小調音階

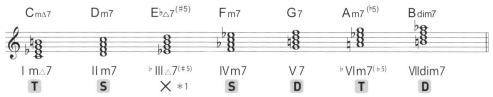

●旋律小調音階

＊原注1：ᵇIII△7⁽#⁵⁾具有相當特殊的聲響，幾乎很少使用。

＊原注2：ᵇVI△7在爵士樂或流行音樂理論中會被當做 **S**（因為與IVm7的組成音很接近），在古典音樂中則是當做 **T**。如同第56頁的說明，本書是根據較容易理解的古典理論而採用 **T** 的說法（話雖如此，使用方法並不是極端不同。例如，V7→ᵇVI△7在古典音樂中是解釋為 **D** **T**，但在爵士樂中則認為這是「終止式所沒有的例外進行，但卻經常使用……」）。

這樣說有點奇怪……但譜例5真的非常複雜，複雜程度足以令人頭腦打結（說起來第55頁Chapter1❺的譜例1也相當複雜）。

因此，目前只要先記住以下這些重點即可！請一面參照譜例6，一面理解內容。

●和三和弦一樣，使用頻率高的和弦是和聲小調音階的I、II、IV、V、VI。

●這之中的Im△7由於聲響稍具衝擊性，因此大部分會用自然小調音階的Im7取代。

●換句話說，小調的自然七和弦中，只要記住Im7、IIm7⁽ᵇ⁵⁾、IVm7、V7、ᵇVI△7這五種和弦就很好用了！

●第57頁的「平行調的V→I」是按照平行調的規則而換成七和弦。也就是說，將大調的V→I兩個和弦都換成七和弦就會變成「V7→I△7」的型態（參照第73頁的譜例1）。
當然也可以將其中任何一個和弦改成三和弦（例如Bᵇ7→Eᵇ）。

【譜例6】

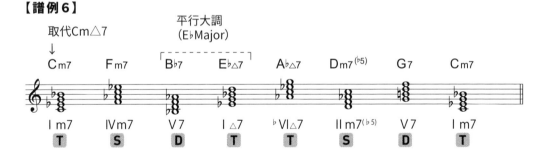

不管是大調或小調，七和弦都能做出豐富且複雜的表情聲響，但並不表示每次都一定要使用七和弦。

可限定只使用V7或是IIm7等，這樣的聲響聽起來比較穩定之外，也能減少與旋律產生的衝突感。

沒錯，也就是要注意不要過度使用。

請確實遵守用法、用量，適度並精準地使用……。

練習題

請參照譜例，在①～②旋律上方的括號內填入和弦（此外，譜例的旋律中，已經圈出可解釋為第7音的音，但其他部分也使用了很多七和弦）。

雖然沒有必要一直使用七和弦，但請積極利用使用頻率最高的V7。

＊解答在第148頁上半部

【大調】　track 32

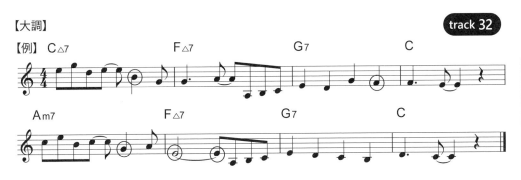

①F大調（F Major）

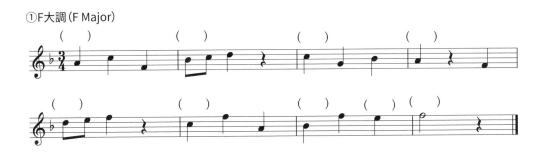

②G大調（G Major）

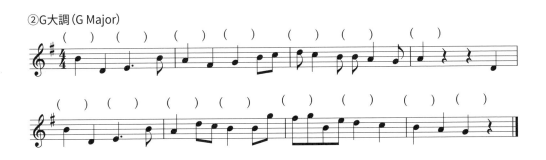

【小調】

【例】

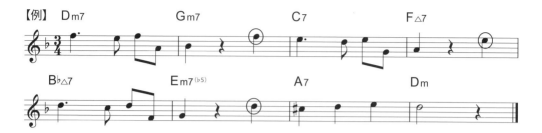

①E小調（E Minor）

②G小調（G Minor）

❺那些名曲都是用什麼樣的和弦進行？

先簡單整理截至目前為止說明過的內容。

●和弦名稱有許多種類。大致分為三和弦（Triads）與七和弦（7th Chords）。
→序章

●配置和弦的基本方法是使用自然和弦，不論大調或小調，
I、II、IV、V、VI都是最常用的度數。
→Chapter1 ❷～❺

●在小調中配置和弦時，使用最多的是和聲小調音階。
換句話說，只要記住和聲小調音階的和弦，就不至於感到不知所措。
→Chapter1 ❺

●配置和弦的文法＝終止式共有三種類型。
→Chapter1 ❸

●旋律分為和弦音與非和弦音。
→Chapter2 ❶&❷

●七和弦在終止式中的功能與三和弦相同。
→Chapter2 ❹

如何？若有感到陌生不安的部分，請再翻回前面閱讀複習，重新喚起記憶。

如果手邊有樂器的話，實際彈奏出來理解一遍也是不錯的方法。

透過實際體驗反覆實作學習，才是學音樂的捷徑方法。

接下來會舉幾首名曲來解說和弦進行的特徵。

透過幾個實際例子，進一步了解配置和弦的具體技巧。

康城賽馬（Capetown Races）作曲：S.Foster

有些讀者可能會因為「這首曲子，我沒聽過……?」而感到困惑，不過這是筆者非常喜歡的曲子。

聽著聽著會感到心情變好，完全展現出作曲家佛斯特的才能。

首先請看樂譜。

整首曲子相當一目了然，只用了F、C7，和B♭三種和弦。

不過這是非常重要的重點。

首先，主歌A的F（I）→ C7（V7），僅是單純地重複 **T** 和 **D**，就能給予音樂持續前進的印象。

另一方面，B段才首次出現 **S** 功能的B♭。

藉由尚未出現的B♭改變聲響的色彩，製造出彷彿視野突然開闊般的豐富進行。

只有三個和弦、以及簡單好記的旋律。

只用單純的要素就建構出如此立體的世界觀，可以說這是一首非常經典的範例。

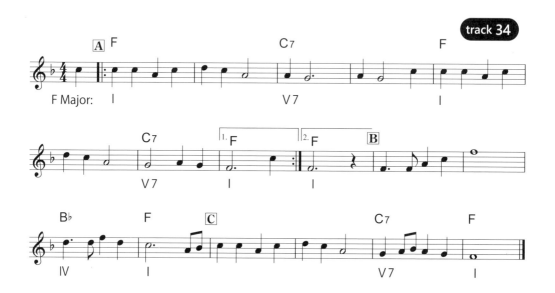

獻給愛麗絲 (For Elise)　作曲：L.V.Beethoven

這是不需要多說大家都知道的貝多芬名曲。

有學鋼琴的人應該都練習過這首曲子。

譜例是擷取旋律中最精彩的部分。

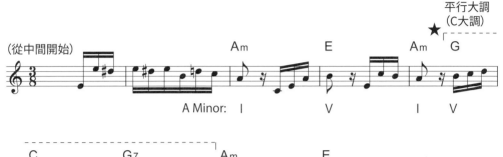

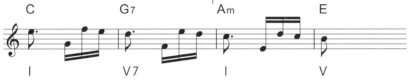

重點是★的部分。

雖然是小調的樂曲，卻出現Chapter1❺說明過的「平行調的V→I」。

實際上，平行調之間幾乎都使用相同的音，因此小調可以不著痕跡地轉到大調。

如同一團烏雲中出現瞬間的光亮（小調→大調），或是充滿光明的歌曲中間忽然看見一團黑影（大調→小調）。

想在曲子中呈現相反的表情時，請記得可以像這樣利用平行調做出反差。

紅蜻蜓（赤とんぼ）　作曲：山田耕作

說到日本人都知道的童謠，這首曲子可說是其中最出名的一首。

這是一首會引起鄉愁的經典名曲。

這首曲子的重點在於，旋律使用了五聲音階（Pentatonic Scale）。

這種音階出現在世界各地的民族音樂中，分為幾種類型。

這首曲子和一般的大調音階（Do、Re、Mi、Fa、Sol、La、Si、Do）相較之下，少了第4音（Fa）和第7音（Si），也就是「無4、7音」的音階。

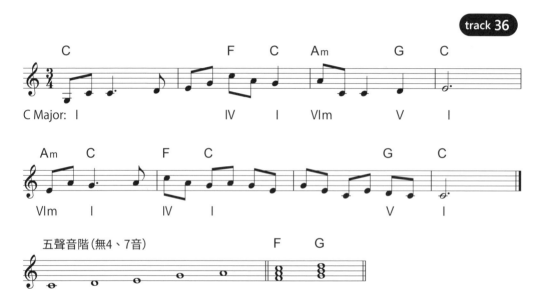

前面提到五聲音階常見於民族音樂，其實J-POP中也有許多樂曲使用這種音階（作曲時若不曉得該如何編寫旋律，也可以嘗試使用五聲音階）。

在為五聲音階的旋律配上和弦方面，基本上「和一般做法沒什麼差別」……各位是否在想這究竟是什麼意思？

這裡需要稍微說明一下。

也就是說，和弦的組成音中含有不在五聲音階中的音。這首曲子是不是沒有Fa和Si這兩個音，對吧？

儘管如此，使用含有這兩個音的和弦也沒關係。

至於會削弱五聲音階的樸素效果這件事，從有限的許多實際例子來看似乎沒有這樣的疑慮。

「旋律使用五聲音階，和弦則沒什麼不同」，

想作曲的人請將這個原則刻入腦中的某個角落。

練習題

請為下列①～③旋律配上和弦。每首都是相當有名的曲子，請回想一下。

＊解答在第149頁

①驪歌（原曲：蘇格蘭民謠）

②橡樹果滾呀滾（どんぐりころころ，作曲：篝田貞）

③滿天晚霞（夕焼け小焼け，作曲：草川信）

Chapter 3

更好聽的
和弦挑選方法
中級篇

　　分數和弦的活用、 在大調中導入無以名狀的傷感、 有效使用sus4和弦的方法、 Two-Five的活用等，本章將說明選擇更棒和弦的方法。

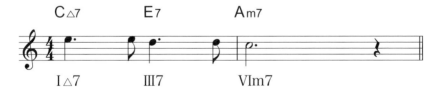

※此爲在第37頁的旋律中活用次屬和弦的例子

Chapter 3
❶用分數和弦
做出流暢的低音線

現在要來說明和弦的「轉位（第24頁）」。首先請看譜例1。

【譜例1】

track 37

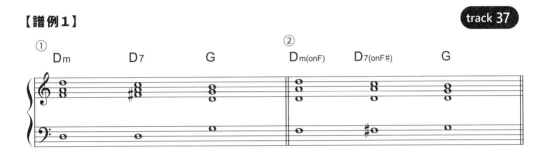

與①相較之下，②的低音線（Bassline，在此例中是最低音的Fa→ Fa# → Sol）是逐漸往上升半音的進行，強調出一股莫名的高漲感。

像這樣將和弦組成音上下順序顛倒，更換低音的方式就叫做「轉位」。只要善用和弦翻轉＝轉位，就可以做出更加流暢、個性十足的和弦進行。

轉位有幾種？

和弦可分成原位與轉位兩種類型。

以三和弦（Triads）中的C和弦為例，原位是Do、Mi、Sol，第一轉位就是將第3音的Mi當做最低音，變成Mi、Sol、Do，而第二轉位則是Sol、Do、Mi。

只要是三和弦就有這三種排列方式，七和弦（7th Chords）因為多一個組成音所以還能做出第三轉位（譜例2）。

【譜例2】

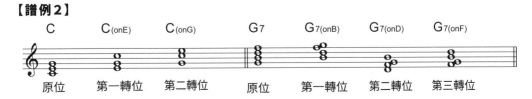

此外，用度名（Degree Names）表示轉位時，有幾種書寫方式。譜例3的①是日本式（通稱「藝大式」，是日本學習者為方便理解而獨自開發的書寫方式。數字表示轉位的類型），②是歐洲式（數字表示最低音與其他音的距離。世界各國一般使用此種方式）。

本書使用爵士、流行樂的度名表示法，流行樂或爵士樂本來就很常變換最低音，因此反而很少特別標注轉位（不過也有如③這樣使用分數或on的表示法）。

【譜例3】

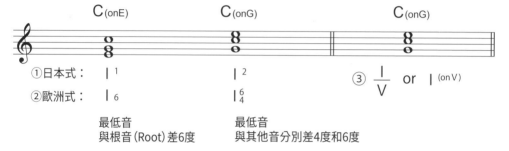

①日本式：	I¹	I²
②歐洲式：	I₆	I⁶₄

③ $\frac{I}{V}$ or I⁽ᵒⁿ ⱽ⁾

最低音
與根音（Root）差6度

最低音
與其他音分別差4度和6度

利用I的第二轉位，簡稱「I的二轉」來裝飾V！

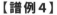 的I如果轉位次數愈多，做為 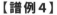 的安定感也會愈薄弱。譜例4是將V→I的各種轉位型態分別標示出來，與①相較之下，②、甚至是③中， 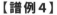 特有的「結束感」消失了（話雖如此，有時候反而會產生很好聽的聲響……）。

不過，第二轉位還有其他的使用方法。如④所示，可將I的第二轉位當成是V和弦組成音的暫時變化，直接放在V前面當做裝飾和弦。從 S 開始，經由I的第二轉位接到V(7)，藉此做出更加具有凝聚力的 D （此外，分析時要將兩個和弦一起看做是 D ）。

【譜例4】

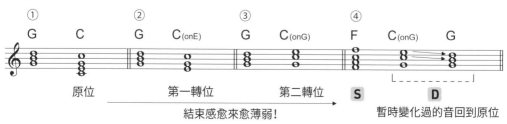

用轉位讓聲響變柔和！

充分使用轉位可以做出多樣的低音線（Bassline）。

其實方法有很多種（第85頁譜例1的②模式尤其常見），但不建議全部都隨意地轉位。除了聲音會變得很突兀之外，要接回到一般和弦也會變得很困難……。

在這種情況下，還是用原位就好。

這裡要說明兩個比較常使用、能讓聲音變得柔和的技巧。

**①旋律上行時，低音反而往下走，進入第一轉位
（若與原位比較，可以聽出兩者的聲響差異）。**

②相對於和弦的變化，可減少低音變化，使音樂和緩地展開。

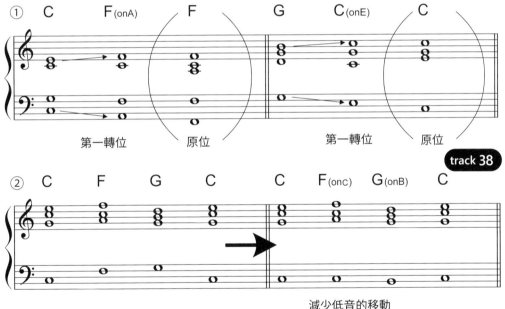

track 38

減少低音的移動

以上兩種讓和弦聲響變柔和的技巧經常出現在各種曲子中。

相對地，當想要做出聲音帶有剛烈感的樂曲時，這些柔和的聲音也可能會變成阻礙。

和弦必須因應樂曲類型或場面「適材適所」搭配。

練習題

請參考譜例，畫出下列①～⑥和弦進行的低音線。

＊解答在第150頁

Chapter 3
❷用大調的IIIm
製造刺激感

前面本文中幾處提到「因為IIIm和弦的使用方法稍微複雜，所以待後面會說明……」，似乎一直在賣關子……讓各位久等了！這PART終於要來解說IIIm和弦的用法。

話雖如此，只要掌握訣竅，就會發現不是那麼困難。

不如說IIIm會給音樂帶來新鮮感，是一種非常好用的和弦，請「務必」學起來。

代替I和弦……

IIIm的第一個功能就是「代替I當做 **T** 使用」。請看譜例1。

C大調（C Major）的I和弦是C，IIIm是Em。兩者的共同音是Mi和Sol。

換句話說，這兩個和弦的組成音有三分之二相同，因此可以用IIIm代替I。如果將這兩個和弦換成自然七和弦，共同音就是Mi、Sol、Si，如此一來就具有更多的共通性。

實際上，在大部分的情況下都會將IIIm七和弦化，變成IIIm7（比起三和弦，七和弦的聲響比較複雜且帥氣）。

簡單地說，

→在大調中，IIIm7可當做I的代理和弦來使用

【譜例1】

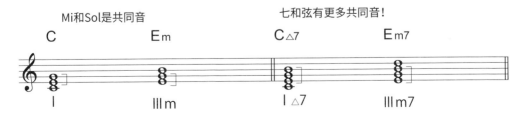

現在來看一個實際的例子。譜例2是擷取〈古老的大鐘〉其中的一段旋律。

C大調（C Major）的I和弦是C，而IIIm7則是Em7。將☆號處的C換成Em7之後，會有種莫名傷感，如此一來聲響聽起來會變得深邃。手邊有樂器的讀者請務必彈奏出來聽聽看。

【譜例2】

也可以當做屬和弦功能！

話說回來，針對剛才的說明，有些人應該會問「奇怪，Em確實和 **T** 的C有兩個共同音，但和 **D** 的G也有兩個共同音不是嗎？」。

……沒有錯，的確如此。Em與C和弦有Mi和Sol兩個共同音，但與G和弦也有Sol和Si兩個共同音。也就是說……Em也可以代替G來使用。

在這種情況下，最好也是使用七和弦的型態，也就是IIIm7。另外，下一個和弦大多都是接到 **T** 的VIm（譜例3）。

→**在大調中，IIIm7可當做V(7)的代理和弦來使用，而下一個和弦通常都是接到VIm**

【譜例3】

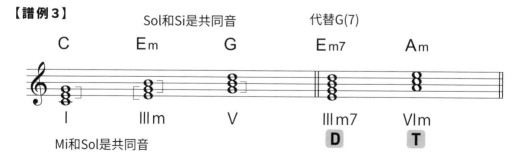

＊原注：此時的Em7可看成是Am的V7，也就是E7換成小和弦(Minor)的型態(屬小和弦〔Dominant Minor〕：第99頁)。

IIIm7可在各種場合中使用！

如前所述，IIIm7在不同情況下，可當做 **T** 或 **D**，具有變色龍般可變換效果的功能。

實際上是可以活用於各種場面，非常好用的和弦。下面來看幾個例子（譜例4）。

①是第69頁介紹過的循環和弦的變化型。雖然是重複的和弦進行，但第二次循環將 **T** 的I用Em7替換。藉由這樣的方式得以避開單調的反覆進行。

②是將 **D** 的G7用Em7替換(☆記號處)，製造出帶有陰暗氛圍的聲響。

這是常見於抒情歌曲（Ballad）的模式。

③是第71頁說明的「帕海貝爾卡農」進行（但原曲不是使用Em7，而是簡單的三和弦Em）

此外，在這個模式中，IIIm(7)有時候並不會接到VIm，而是接到IV和弦（＊）。

track 40 time0:00~0:15

【譜例4】

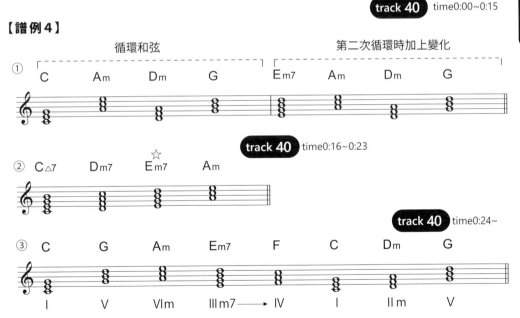

＊原注：從A小調(A Minor)來看，Em(7)→F的進行也可以看做是Vm(7)（屬小和弦）→♭VI。
總之這個和弦進行是平行調A Minor的Vm(7)→♭VI的變型，這樣解釋也許更好理解。

大調的IIIm7有各式各樣的用法，例如Mr.Children的〈煙火（HANABI）〉這首曲子，只有副歌絕對不用I和弦，而是不斷使用IIIm7……也有類似這樣的高級技巧。此外，作曲時也有以這個地方要配置IIIm7為前提，會以好搭配和弦的形式來譜寫旋律的例子。

要盡量從不同角度嘗試各種可能性。

練習題

請為下列三段旋律配上和弦。①～③都有可以使用IIIm7的地方。但是，勉強使用很容易產生很不和諧的聲響……請盡量尋找合適的地方使用。

＊解答在第151頁

①C大調（C Major）

②G大調（G Major）

③F大調（F Major）

Chapter 3

❸想在大調旋律中加入傷感氛圍 （下屬小和弦）

「那首曲子在氣氛最高潮的段落，忽然出現非常傷感的聲響，到底是用了什麼樣的和弦呢?」……

各位是否也曾有類似的疑問?

那樣的和弦很有可能就是這裡要說明的下屬小和弦。

究竟是什麼樣的和弦，馬上來看以下的說明。

向小調借用和弦！

首先請看譜例1。

①是C大調（C Major）自然和弦，②則是C和聲小調（C Harmonic Minor）自然和弦。這兩個大小調的基準音，也就是主音（在這個例子中是Do）相同，這樣的關係稱為「同主音調（Parellel Key，又稱同主調）」。

【譜例1】

①C Major

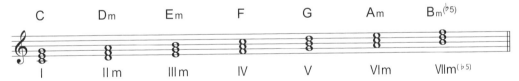

②C Harmonic Minor　　　**【主音相同的大小調＝同主音調】**

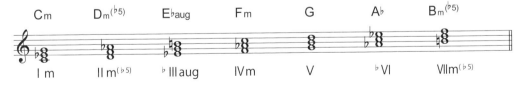

在大調曲子中，可以向小調借用下屬和弦（Subdominant，IIm$^{(\flat5)}$和IVm），而這種和弦從大調來看就會成為「下屬小和弦（Subdominant Minor，以下使用縮寫 **S.M**）」。

譜例2雖然是C大調的和弦進行，卻向同主音小調借用IVm的Fm來替換IV的F和弦（這種「向其他調借用」的和弦，總稱為「借用和弦」）。

【譜例2】

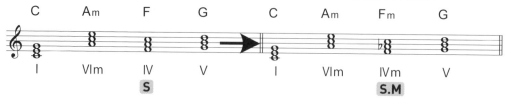

七和弦也是相同原理！

有些讀者可能會有「同主音調的 S，然後，嗯……真是複雜」等感覺，這裡整理出幾個簡單的概念。

❶ S.M 是大調向同主音小調借用的和弦。

❷ 大調的 S 是IV和IIm。
將這兩個和弦分別變型成IVm、IIm$^{(♭5)}$就成為 S.M。

❸ 七和弦也是相同原理。
IV△7換成IVm7，IIm7換成IIm7$^{(♭5)}$就成為 S.M。

第❸點僅簡單列出，其實七和弦也是同樣的原理。

如果借用同主音小調的七和弦，這個和弦就會是 S.M（譜例3）。

【譜例3】

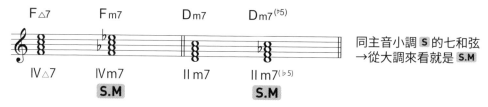

可以同時並列使用！

IV後面接IVm，也就是一般的 **S** 可以和 **S.M** 並列使用（譜例4 的①）。

另外，雖然古典音樂不會這樣使用，但在流行音樂中偶爾也會出現如②這種和弦進行，也就是Dm$^{(\flat5)}$→Dm，從 **S.M** 接到 **S**（但並不常見）。

【譜例4】

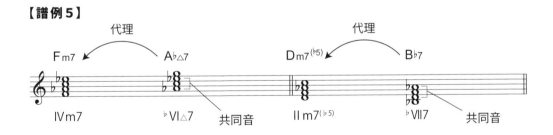

除此之外，和聲小調音階和自然小調音階的\flatVI(7)，或是自然小調音階會出現的\flatVII(7)，都可以當做 **S.M** 的代理和弦來使用（譜例5）。

從這兩個和弦的組成音來看，各自都有一部分和IVm7或IIm7$^{(\flat5)}$相同，因此想要製造帶有扭曲的聲響時不妨使用看看。

【譜例5】

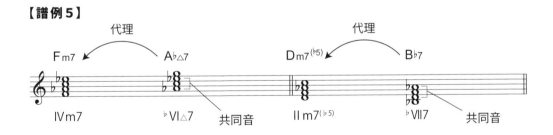

此外，**S.M** 在日本也稱為「準固有和弦」。

因為是依據固有和弦（自然和弦，Diatonic Chord）的和弦。

這是很常見的用語，先記起來才不會搞混。

請為下列①～③的旋律配上和弦（☆號處表示可使用 **S.M**）。

＊解答在第152頁

①C大調（C Major）

②G大調（G Major）

③F大調（F Major）

Chapter 3
❹活用調式音階

擁有特別風味的旋律

首先請看譜例1的①。

從低音Re到高音Re，也就是僅用鋼琴白鍵的部分將音依照順序排列。

使用①的音，以起始音Re為中心（主音）所做出的四小節旋律就是②。

有樂器的讀者請彈奏看看。

這個音階聽起來有一種很特別的味道。

【譜例1】

①多利安 (Dorian) 調式

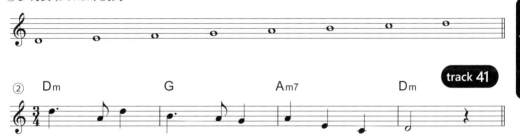

track 41

上面譜例②的旋律是使用「多利安調式（Dorian Mode）」（①是多利安調式音階）。

有些讀者可能會問「什麼是調式？」，這裡盡可能簡單說明一下。

截至目前為止，當表示音的排列狀態時，會使用「音階（Scale）」這個語詞，原本音階只是指「將音做階梯狀排列的狀態」。

相對地，「調式（Mode）」是指「將某個音階設定成以其中某個音為秩序中心所組成的模式」。

也就是說，在①的旁邊寫上多利安調式，表示「這個音階是以Re音為秩序中心的模式」。

構成C大調（調式的一種）的音階是大調音階。

同理，構成「多利安調式」的就是多利安音階（Dorian Scale）。

中世紀的「教會調式」

在中世紀的歐洲教會中，會使用如同譜例2這種由各種音階所組成的調式（另外還有其他許許多多的調式）。

這些調式音階總稱為「教會調式」。不論哪一個音階的起始音都是主音（終止音）。

如果仔細看各譜例會發現每個調式的音程距離都不同。艾奧尼安調式（Ionian Mode）後來演變成大調音階，而伊奧利安調式（Aeolian Mode）則發展成為小調音階。

【譜例2】

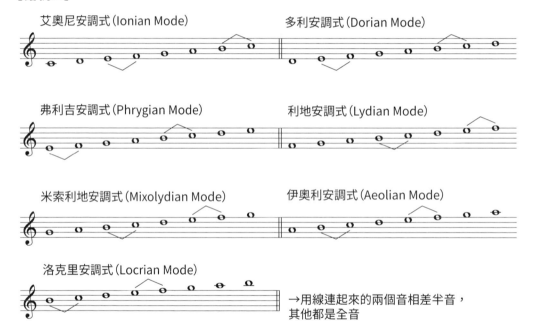

＊原注：此外，譜例中各調式音階是使用沒有＃或♭的音（稱為自然音），但當然也有可能移調。例如將多利安調式移調變成從Sol開始，就會是「Sol、La、Si♭、Do、Re、Mi、Fa、Sol」。

「多利安IV」與「屬小和弦」

調式音階經常出現在爵士樂或流行音樂中。

不只是使用這些調式音階來作曲，在和弦配置方面，很多技巧都是從調式音階衍生而來。這裡特別說明兩種使用頻率相當高的技巧。

多利安IV

多利安音階（Dorian Scale）和自然小調音階很相似，用這個音階做出IV和弦，是一個大音階（Major Chord）。

這種和弦通稱為「多利安IV」，在小調中配上這個和弦，就會出現多利安調式特有的味道。譜例3的☆號處就是使用多利安IV。

如譜所示，一般只會在一段小調和弦進行中的其中一處使用多利安調式的聲響。

【譜例3】

●C小調（C Minor）

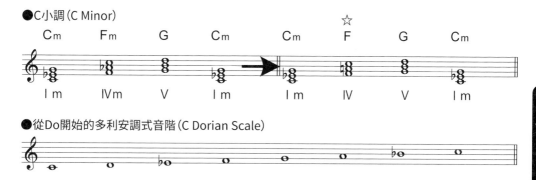

●從Do開始的多利安調式音階（C Dorian Scale）

屬小和弦

使用伊奧利安調式（後來的自然小調音階）或多利安調式做出V(7)，自然就會形成Vm(7)。 **D** 變成了小（七）和弦（Minor (7th)），因此這種和弦稱為「屬小和弦」（譜例4的☆號處）。

這是想要去掉 **D** 的「理所當然感」時很好用的技巧，在小調中經常使用（另外，第97頁譜例1的G是多利安IV，Am7則是屬小和弦）。

【譜例4】 ●C Minor

track 42

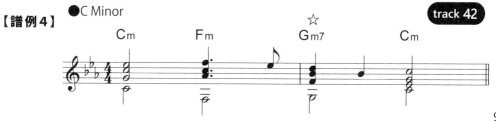

練習題

請參照譜例，為下列①～③旋律配上和弦。每題都有可以使用多利安IV和屬小和弦的地方。

＊解答在第153頁

track 43

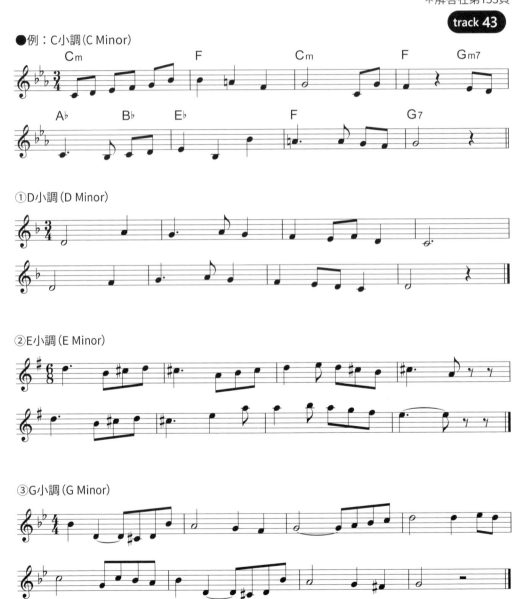

Chapter 3
❺sus4和弦的有效使用方法

什麼是sus4和弦？

C和弦的組成音是Do、Mi、Sol，這應該不用解說了。

現在將其中的Mi（第3音）稍微往上拉高一個音（譜例1）。

如此一來……就會變成Do、Fa、Sol。

這個狀態下，雖然不會比原來的C和弦更有安定感，但具有一種獨特的聲響。

【譜例1】　　　　　　　　　　　　　　　　　　　　　　track 44

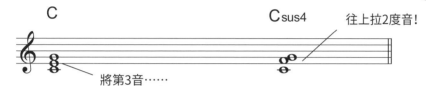

Chapter 3 ❺

這樣的和弦稱為「sus4」和弦。

sus是suspended（懸掛、吊起）的縮寫，因為4度音的Fa是被吊上來，因此變成和根音（Root，C和弦的根音是Do）「相差完全4度」。

既然是被吊上來……接下來大多會往下掉回原本的位置（也不一定會如此，但暫時先這樣設定）。

在多數情況下，sus4和弦被吊起的中間音會再掉下來（這樣的動向就稱為「解決」）。

被吊起的音會因為掉下來而產生「回到原位」的安心感（譜例2）。

【譜例2】　　　　　　　　　　　　　　　　　　　　　　track 45

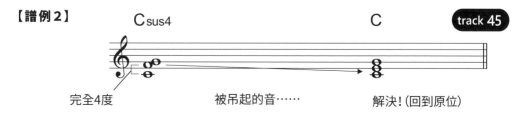

利用sus4維持緊張感!

sus4和弦「不久之後就會掉回原位」的特徵, 在許多情況下相當好用。

請看譜例3。

①的最後一小節是C和弦。

這樣一來, 在某些情況下第一拍便會失去緊張感, 而剩下的拍子也會顯得很乏味。

這種時候就可以使用sus4和弦。

如②所示, 藉由將第3音吊起來, 製造「這裡明明應該接到 **T** , 奇怪?總覺得聽起來不太和諧」的感覺, 使緊張感得以維持延續, 之後在第3拍才獲得解決。

透過這種兩段式的編排, 可以讓聲音變得更豐富。

【譜例3】

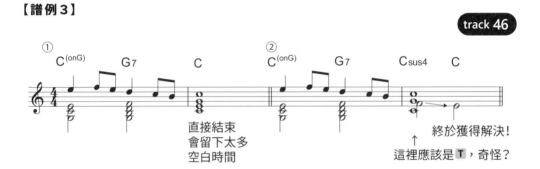

上面的sus4和弦是當做 **T** , 但也經常被當做 **D** 來使用。

譜例4的①是將 **D** 的G7換成sus4的例子。

從Do回到Si時, 也可以像是將音縫合般連接起來當做裝飾。

此外, 也可以如譜例4的②, 將 **S** 的和弦換成sus4。

【譜例4】

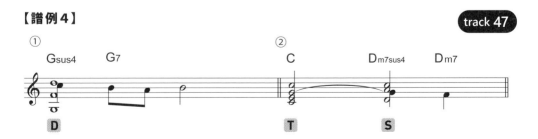

sus4還有這樣的使用技巧……

這是較為高級的技巧，如果想要製造一些新鮮感，也可以將屬七和弦（Dominant 7th）換成sus4之後，維持不解決的狀態直接接到 **T**（譜例5）。

最近的流行音樂非常頻繁地使用這種和弦進行，因此最好學起來。

【譜例5】

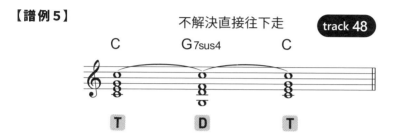

順帶一提……在sus4和弦的前一個和弦，通常會有一部分的音保留下來成為sus4的和弦音。在譜例6中，Dm7的第7音「Do」就是直接保留成為G7sus4的和弦音。這樣的音一般稱為「掛留音」。

【譜例6】 前一個和弦保留下來的音＝掛留音

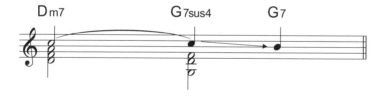

此外，如果sus4和弦的聲響只出現一瞬間的話，這時一般不會將sus4的和弦名稱記在譜上。例如譜例7，當「只是一瞬間響起sus4的聲響」時，為了避免樂譜變得繁雜，記譜時通常只會寫G7（當然也不能一概而論，如果是很重要的地方，即使出現時間再短也會標記在譜上）。

【譜例7】

☆號部分原本正確的和弦應該是G7sus4，因為太過繁瑣而只標記G7

練習題

請參照譜例，為下列①～③旋律配上和弦。

沒有必要使用太多sus4和弦，可以在適合的地方嘗試使用。

＊解答在第154頁 track 49

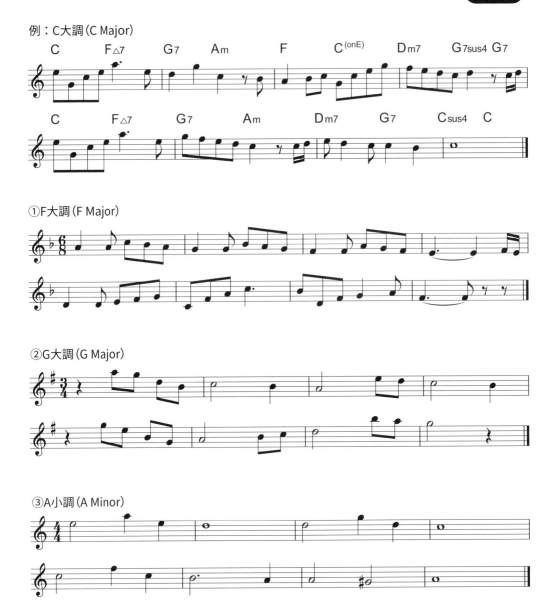

例：C大調（C Major）

①F大調（F Major）

②G大調（G Major）

③A小調（A Minor）

Chapter 3
❻次屬和弦的使用方法

次要的屬和弦……?

次屬和弦（Secondary Dominant）就像字面名稱一樣，是指「次要的屬和弦」。

如果使用到很熟練的程度，就可以製造出非常酷炫的聲音……為確實了解它的組成使用方法，首先請看譜例1，並依照順序閱讀。

①F和弦是C大調（C Major）的IV。

②另一方面，從F大調（F Major）來看，F和弦是I。

③F大調的V7是C7。Si音要加上♭。

④可以將這個C7放進C大調的和弦進行裡（放在F的前面）。
這個C7就是次屬和弦。

【譜例1】

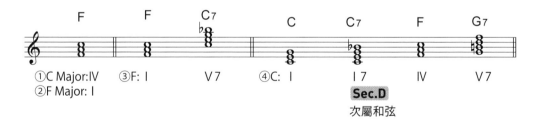

①C Major:IV　③F: I　V7　④C: I　I7　IV　V7
②F Major: I　　　　　　　　　　**Sec.D**
　　　　　　　　　　　　　　　　次屬和弦

這樣是否明白了呢？

換句話說，次屬和弦就是

→將某個和弦當做I時的V(7)

（以下簡稱 **Sec.D** ）。

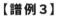 有幾種類型。

譜例2是C大調的 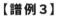。

【譜例2】

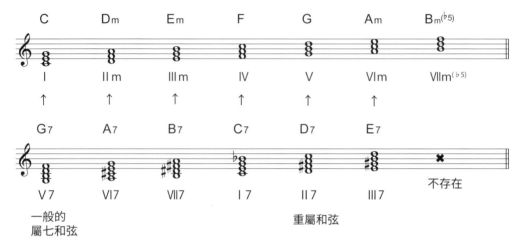

VIIm$^{(\flat 5)}$是減3和弦，這個和弦不會當做I，因此也不會有它的 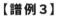。

接下來請看譜例3。

這是最常使用的和聲小調音階的 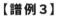（此處是使用C小調／C Minor）。

【譜例3】

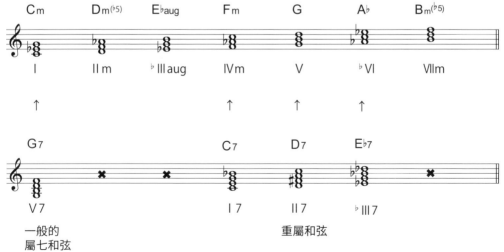

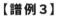 106

和前面的理由相同，小調（和聲小調音階）也沒有IIm(♭5)和VIIm(♭5)的 **Sec.D** 。

同樣地，♭IIIaug是增3和弦，不會當做I，因此沒有 **Sec.D** 。

另外，不論在大調或小調中，V的 **Sec.D** 一般稱為「重屬和弦（來自德文Doppel-dominante〔＊〕）」。

＊原注：德文Doppel是英文的Double。也就是屬和弦V的屬和弦＝雙重的屬和弦。

Sec.D 通常是放在某個被當做主和弦的非I和弦之前。

大多時候不會是三和弦，而是使用七和弦的型態。

被當做是 **T** 的和弦也可以是七和弦的型態（譜例4的①Dm7）。

另外還有一種變化，也就是下一個和弦還可以再變成 **Sec.D** （譜例4的②）。

【譜例4】

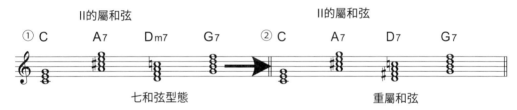

提高和弦進行的推進力！

Sec.D 也算是 D 的一種，因此具有讓音樂持續往前的推進力。由於放在被當做是 T 的和弦前面，因此經常容易搞混，以為歌曲進行到了不同的調中。

請看譜例5的例子。

①是僅用自然和弦編排成很普通的和弦進行，如②所示，在和弦之間插入 Sec.D，就能立即營造充滿活力的展開。

【譜例5】

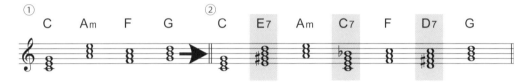

此外，由於 Sec.D 都會使用臨時記號，因此能夠在旋律或伴奏中做出半音階的進行。

譜例6使用了 Sec.D 的轉位，讓低音線（Bassline）形成半音階上行的進行。

【譜例6】

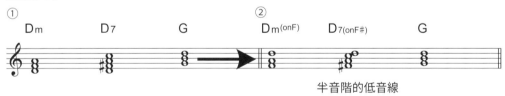

半音階的低音線

練習題

請參照譜例，為下列①～③旋律配上和弦。

各段旋律中皆有幾處可以使用 **Sec.D**。

＊解答在第155頁 track 50

例)

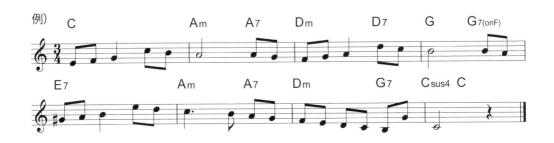

① G大調（G Major）

② D小調（D Minor）

③ B♭大調（B♭Major）

Chapter 3
❼同時應用Two-Five

Two與Five是非常要好的朋友！

前項已經說明過 Sec.D ，接下來是應用篇。

在這之前，請讓我先說結論。

「Two與Five是最親密的朋友！不如說它們根本在交往！！」

沒錯，II7接到V7的和弦進行（通稱「Two-Five」，可以說是絕配（參照譜例1））。

這兩個和弦擁有推動音樂往前進的原動力，簡直就是完美情人的關係（此外，II→V之後接到I的進行稱為「Two-Five-One」）。

【譜例1】

Two-Five-One

Dm7　　　　G7　　　　C

情投意合！

IIm7　　　V7　　　I

Two-Five

另外，也可以將Two-Five的緊密連結性和推進力，應用在 Sec.D 之中。

舉個實際的例子說明（譜例2）。

①在C大調（C Major）中，C7是F的 **D** ，對C大調來說就是 **Sec.D** 。

②如果F是I，C7就會是V7（也就是朝著F大調前進的大調V7）。
如此一來，Gm7和C7就是Two-Five的關係。

③可以將這個Gm7放進原本的C大調中（就在C7的前面）。

各位可以試著彈奏看看，聽起來應該是很時髦的聲響。

【譜例2】

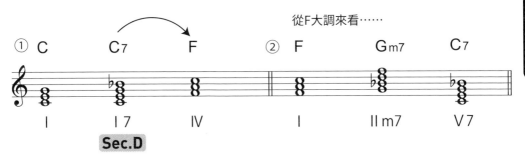

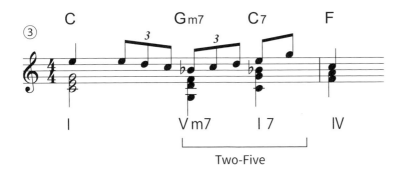

為了讓各位更容易理解，譜例3的②使用了好幾個連續的Two-Five進行。

①是連續的 Sec.D （參照第107頁），中間各插入相當於IIm7的和弦（也可以用三和弦的IIm，但通常會使用七和弦）。

當然，實際上很少會有像這樣連續不停地使用Two-Five的曲子。

當想要在和弦進行上稍微添加點色彩時，精準地使用是不二法則。

【譜例3】

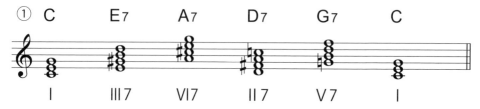

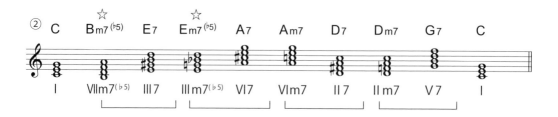

細心的讀者也許已經發現，譜例3的②☆號部分似乎有點奇怪。

沒錯，II和弦在大調和小調中的型態不同。

大調的II雖然是m7，但在小調中則需要將第5音降半音形成m7(♭5)（參照第76頁）。

在譜例3中，若是屬於小調的屬和弦，則前面的II會使用m7$^{(♭5)}$。

例如，E7後面本來應該要接到Am。

如果Am當做I，調性就是A小調（A Minor），這時II就是m7$^{(♭5)}$。

這是最標準的用法，但實際上也有很多小調的曲子使用一般的m7。

也就是說……

❶將 Sec.D 當做V7，前面可以插入對該和弦而言是IIm(7)的和弦。

❷當做II的和弦可以使用m7或m7$^{(♭5)}$，當然也可以使用三和弦！

請參照譜例4。

【譜例4】

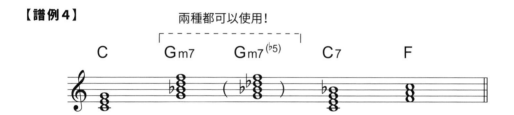

想要熟悉Two-Five的用法，可以在每次屬七和弦出現的時候想想看「能不能換成Two-Five？」。

當然也有很多不適用的情況，不需要勉強使用。

不過，作曲時多利用Two-Five，往往可以寫出具有新鮮感的旋律。

此外，Two-Five是爵士樂常用的手法，追求這種聲音的人最好要先有此概念。

練習題

＊解答在第156頁

請參照譜例，將☆號部分用Two-Five替換（關於II的型態請參照前頁）。

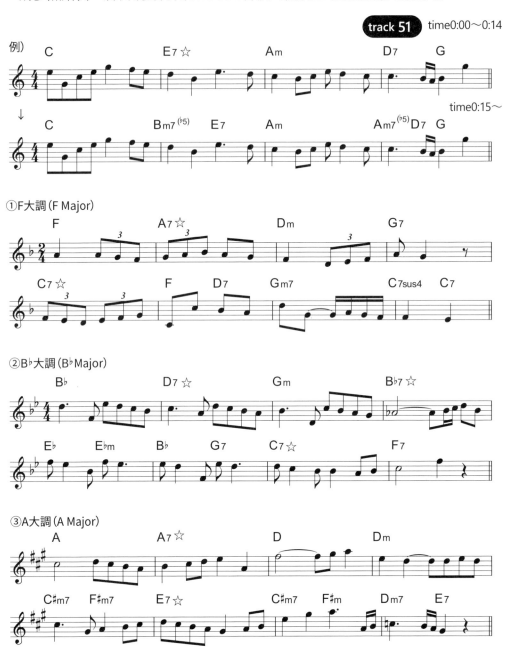

114

Chapter 4

更好聽的
和弦挑選方法
高級篇

　　最後，爲了更接近和弦配置的專家，本章整理了多種方法。

　　諸如增添爵士風味、以及爲樂句加入色調的技巧等，請務必嘗試挑戰。

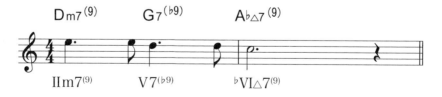

※此爲將第37頁的旋律配上爵士風味和弦的例子

Chapter 4
❶營造爵士聲響的方法（延伸音）

什麼是「延伸音」？

若將和弦組成音持續往上3度堆疊，就會出現稱為「延伸音」的音。

在日常對話中，會將「逐漸感到開心！愈來愈興奮！」的感覺叫做「情緒（Tension〔※〕）高漲」，Tension原本是「緊張」的意思。

在音樂中，延伸音（Tension Note）是指「會提升和弦的緊張感，想往下接到安定聲響的音」。關於延伸音請看以下具體說明。請一面參照譜例1，一面閱讀以下說明。

①C大調（C Major）的V7是G7，G7的最高音Fa是和弦的第7音。

②在此和弦之上，再持續往上堆疊各間隔一個音的3度音，也就是La、Do、Mi。用度數表示分別是9、11、13度音。這幾個音就稱爲延伸音。

③延伸音有以下七種類型。
9th…♭9、♮9、#9　11th…♮11、#11　13th…♭13、♮13
（請參照譜例1的③確認各種延伸音的音程關係）

【譜例1】

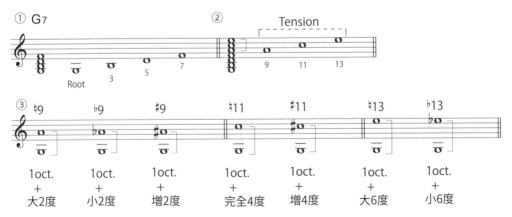

接下來實際看將延伸音使用在和弦進行中的例子。

譜例2是將第110頁的「Two-Five-One」和弦進行加上延伸音。

雖然說延伸音會「提升和弦的緊張感」，但實際聆聽後是不是覺得這樣的和弦進行特別帶有爵士風味呢？

如譜例所示，一般會將延伸音用括號標記在和弦名稱的右上方。

此外，為了避免樂譜變得繁雜，有些也會完全不標示延伸音。

【譜例2】 track 52

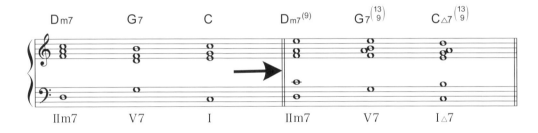

在什麼和弦中加入哪種延伸音？

正在閱讀本PART的讀者之中，是否有雖讀過延伸音相關的書籍，但太困難而感到挫折的呢？

延伸音的理論確實很複雜……但其實只要掌握幾個要點，大致上就沒有什麼問題。

首先必須要知道的是，如譜例1的③所示，「延伸音有許多種類型」。

接下來……將按照和弦的類別，列出經常使用的延伸音（次頁譜例3）。

Chapter 4 ❶

※譯注：此為日式(和製)英文。Tension在英文中是緊張、不安的意思，在日文中衍生為「心情、情緒、氣氛」之意，與原來意思不同。

只有屬七和弦與其他和弦不同,延伸音的類型非常豐富。

必須根據不同情況分別使用不同的類型。

track 53

【譜例3】

＊原注:音源是將每個和弦從低音依照順序彈到高音

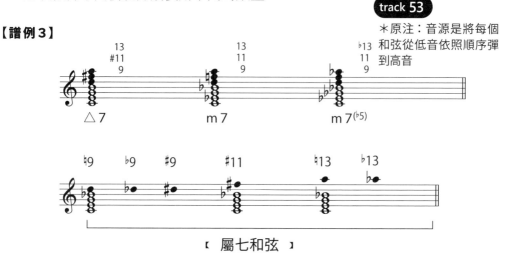

【　屬七和弦　】

迴避音

延伸音並不是愈多愈好,有時也會出現「不應該使用這個音」的情況。

避免使用這些音稱為迴避(Avoid),被排除掉的音稱為「迴避音(Avoid Notes)」。

這個技巧也必須遵守度數(I、II……)的規則,但很多時候無視這些規則反而會有好的效果,不能一概否定。

相信許多讀者會認為不可能記住所有規則。

最常使用的延伸音是9度音(9th),至少要先學會9度音的用法。

重點整理如下。

❶9度音(9th)有♮9、♭9、#9三種類型。

❷△7或m7等,大部分的和弦都使用♮9。

❸只有V7等屬七和弦會使用♮9、♭9、#9。
但是,若後面應該接到 **T** 的和弦是小和弦(Minor Chord)時,就幾乎不會使用♮9。

❹m7(♭5)和弦、以及IIIm7和弦有時會迴避(Avoid)9度音(9th)。

練習題

＊解答在第157頁

請參照譜例，標出下列①〜③和弦進行中的延伸音。

track 54

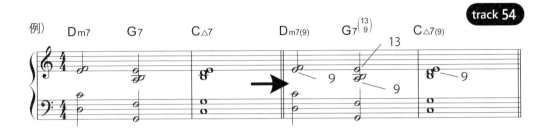

＊提示：Si♭可視爲La#……

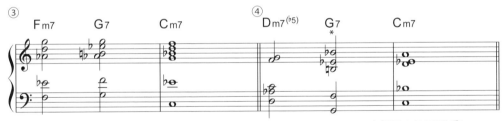

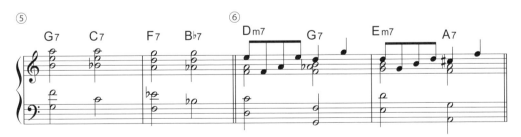

Chapter 4 ❶

Chapter 4
❷在平淡的樂句中添加「色調」
（和弦動音線）

在聽過許多曲子後，各位是否會時常發出「這個和弦進行聽起來真有味道啊……」的讚嘆？

其實這種時候，非常有可能是聽到「和弦動音線」（我私自這麼認為，或許不是這樣……）。

和弦組成音中的某個音，利用半音或大、小2度的上升或下降，讓和聲轉換具有流動效果的手法，一般稱為「和弦動音線（Cliché）〔＊〕」。

通常移動的會是最低音，但也可以換成其他的音來製造線條。

譜例1是典型的和弦動音線模式。

①是低音線（Bassline）逐漸下降的模式。

相反地，②是第5音往上升的模式（電影《007》或令人懷念的日劇《紳士刑警》主題曲都使用這種模式）。

兩者的共通點在於「組成音中的某個音上行或下行移動，剩下的音維持不變」。

＊原注：Cliché在法文中原本有「慣用句」的意思。

【譜例1】

track 55

表達「憧憬的」增三和弦

不論是上行音型或下行音型，和弦動音線的一大魅力在於能夠自然地使用增三和弦（Augmented Chords，參照第24頁）。

請看譜例2。

①有Baug和弦，②則是出現了Gaug和弦。

在古典音樂中，增三和弦是表達「憧憬」的和音，而在歌劇中也多用在訴說戀愛心情的歌唱場景中。

因為增三和弦具有特殊的聲響，因此很難單獨使用，但卻能夠很自然地放在和弦動音線中。

【譜例2】 track 56

和弦動音線適合搭配哪種旋律？

要深入理解和弦動音線，最好的方法是「站在作曲家的角度思考」。

透過實際思考和弦動音線適合搭配什麼樣的旋律，就可以真正體會好聽的和弦動音線的使用方法。

這裡提供三種可以使用的旋律模式。

請參照次頁的譜例3確認一下。

①直接將移動的音放進旋律中

和弦動音線中移動的音可以直接放進旋律中（圈起來的部分）。

如此可以明顯感受到和弦動音線的效果（迪士尼的〈有一天我的王子會出現〉〔Someday My Prince Will Come〕）也是此種類型。

②利用和弦的共同音，重複相同音型

不論是否重複，都可以聽見和弦動音線逐漸流動的背景音，讓人產生新鮮感（木村KAELA的〈蝴蝶〉〔Butterfly〕等）。

③旋律與和弦動音線不互相呼應

將和弦動音線當做錦上添花的功能。可以製造出層次感，非常適合用於營造成熟氛圍的演出（Dreams Come True的〈溫柔的吻〉等）。

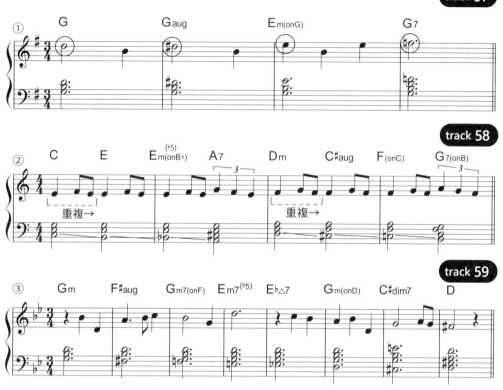

此外，和弦動音線幾乎不適用終止式的規則。

可以說和弦動音線要進行到最後一個和弦時，才會進入終止式。

另外，如譜例4所示，和弦的組成音也經常有所增加。

此時不需要太拘泥於理論，只要知道「一個音會分裂成兩個音！」即可。

與其勉強套用音樂理論到和弦動音線上，不如實際體會製造出流動線條的樂趣。

【譜例 4】

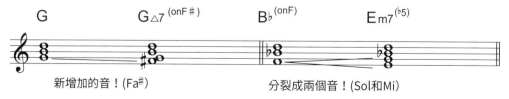

最後要介紹一個特別的例子。

這個例子就是2014年俄羅斯索契冬季奧運會中，日本花式溜冰選手淺田真央使用的「第二號鋼琴協奏曲」（拉赫曼尼諾夫〔Sergei Rachmaninoff, 1873 ～ 1943〕）的開頭部分。

這段是以具戲劇性又莊嚴的和音透過半音上下移動，像是畫出一個拋物線般地回到原點。在古典音樂中，有非常多的作品使用這種技巧。

【譜例5】　track 60

練習題

請在下列①〜④中畫出和弦組成音並填上和弦名稱，完成和弦動音線（答案不只一種）。

＊解答在第158頁

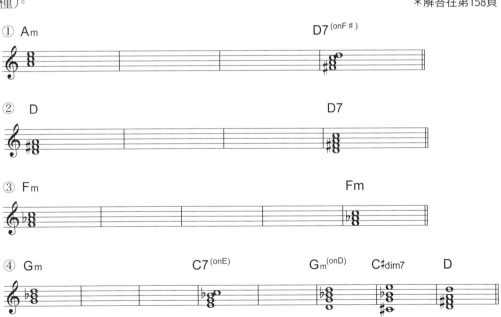

Chapter 4 ❷

Chapter 4

❸製造出活潑跳躍的節奏
（切分音）

利用「切分音」讓單純的和弦伴奏產生活力

首先請看譜例1。①和②兩者都是直接利用和弦做伴奏。①是平凡無奇、由單純的二分音符所組成的均等節奏，②則僅僅是讓強拍稍微提前出現，就立刻變成具有個性又生動的伴奏。

這種將強弱拍位置前後移動的技巧稱為切分音（Syncopation）。

特別是在流行音樂（POP）中，想讓重音提前出現時，就是不可或缺的技巧。

【譜例1】
track 61

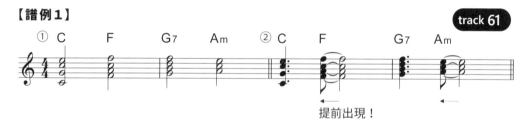

提前出現！

應該讓拍子提前或延後出現？

為了更清楚理解切分音的功能，接下來用旋律來說明。譜例2的①是廣為人知的名曲〈青蛙合唱〉。將這段旋律的拍子前後移動就變成②的樣子。會彈樂器的讀者請彈奏看看。聽起來感覺如何？旋律是不是變得比較動聽了呢？

【譜例2】
track 62

track 63

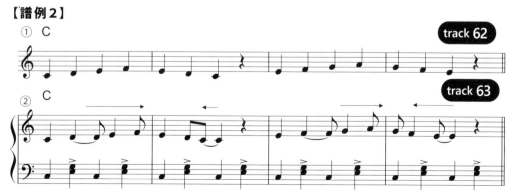

「將拍子前後易位」的切分音技術中，讓重音提前出現的情況稱為「先現音（Anticipation ／預期）」。

此外，4拍子中，重音在2、4拍而非1、3拍的情形稱為「後拍音（After Beat），譜例2的②即是強調後拍音的和弦伴奏。

這些都是加強曲子流行元素不可或缺的節奏技巧。

搖擺與彈跳

關於爵士樂的節奏，各位應該都聽過最基本的搖擺（Swing）節奏吧。

搖擺可以解釋為是將前述的「切分音」加上後面要介紹的「彈跳（Bounce）」結合在一起的節奏。

彈跳是指將兩個音符用2：1的比例組成的拍子。（Bounce即「彈跳」之意〔＊〕）。

舉個具體的例子。

譜例3的①是大眾相當熟悉的〈聖誕鈴聲〉（Jingle Bells）。

這段旋律加上切分音節奏就變成了②的樣子。

然後，再將②的旋律改為2：1的三連音彈跳節奏就會變成③。

【譜例3】

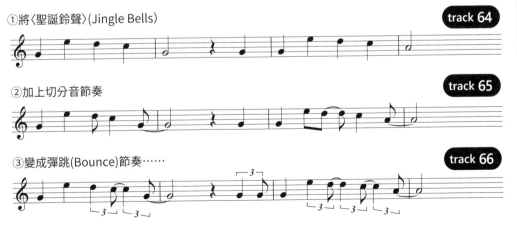

①將〈聖誕鈴聲〉(Jingle Bells)　　track 64

②加上切分音節奏　　track 65

③變成彈跳(Bounce)節奏……　　track 66

＊原注：實際上在爵士樂中，不同樂手會有不同的節奏感，因此可能會出現像是3：1的比例，或僅是幾乎無法察覺的些微差異。

另外，即使不特別註明三連音的彈跳節奏，只要在樂譜開頭部分寫上Swing，就是指彈跳的意思。

如果行有餘力，也可以如譜例4在旋律中加上一些變奏（裝飾）。這種技巧在爵士樂術語中稱為「假設奏法（Fake）」。

【譜例4】 `track 67`

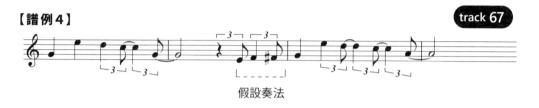

假設奏法

拉丁節奏是3-3-2！

這PART要從切分音的應用來說明拉丁風格的節奏。

拉丁音樂如森巴（Samba）、騷莎（Salsa）、巴薩諾瓦（Bossa Nova）等，它們的共同點在於都是使用響棒（Clave）敲擊的兩小節節奏模式。請看譜例5。

①是響棒節奏中最具代表性的「頌樂響棒（Son Clave〔※〕）」，而②則是一般常見的「巴薩諾瓦響棒（Bossa Nova Clave）」。

兩者皆是按照小節順序交替出現的節奏，以八分音符為基本單位的3-3-2節奏是拉丁音樂的特色。

仔細聆聽便會發現，拉丁音樂的曲子都是在此種節奏的基礎上再添加其他各種不同的元素。

【譜例5】 ①頌樂響棒　　`track 68`　time0:00～0:04

②巴薩諾瓦響棒　　`track 68`　time0:05～

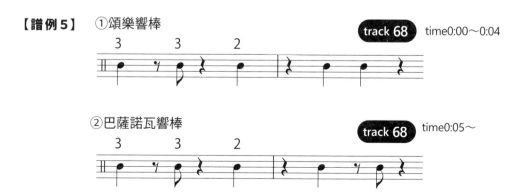

練習題

請參照第125頁的譜例3，將下列①～③旋律改為搖擺節奏（為了讓各位更容易理解，範例解答會畫出三連音，將所有的彈跳節奏標示出來）。

＊解答在第159頁

①第九十四號〈驚愕〉交響曲第二樂章（作曲：F. J. Haydn）

②第九號交響曲最終樂章〈快樂頌〉（作曲：L. V. Beethoven）

③小蜜蜂（行有餘力的話可嘗試使用假設奏法）

Chapter 4 ❸

※譯注：形成於1880年的「頌樂」是古巴最主要的舞蹈音樂，融合了拉丁美洲眾多地區的音樂元素。

Chapter 4
❹利用和弦進行創造「助奏」

助奏與停止點

助奏（Obbligato）也稱為「助唱」或「副旋律」。

有時，伴奏會對主旋律伸出援手。

這個「援手」指的就是助奏。

本PART將會從和弦進行的角度確認該如何創造助奏。

話說回來，究竟應該在什麼地方加入助奏呢？

最常見的做法就是在長音延伸的時候加入助奏。

在譜例1的旋律中，第2小節的Re音是長音，這是在這個長音延伸時插入了sus4和弦的助奏。

旋律進行中停下來的地方通稱為「停止點（Dead Spot）」，這個時候不干擾主旋律進行的「援助」就是助奏的功能。

【譜例1】　track 69

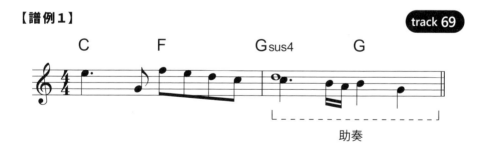

助奏

利用非和弦音創造助奏

譜例1的Gsus4和弦的Do音透過下降到Si音而獲得「解決」。

如同Chapter3的❺說明，「被吊起的」第4音具有不久之後便會掉（回）到第3音的特性，利用這樣的特性可以編寫出一段聽起來具有和諧感的助奏。

同樣地，也可以故意彈奏和弦以外的音（非和弦音），利用之後就會回到原位的特性來編寫一段助奏。

譜例2的第2小節是在同前面的G和弦中做出停止點，並利用比和弦組成音Si和Re低半音的兩個音，往上接回到和弦音的形式，展開一段助奏。

利用非和弦音會回到和弦音的特性，完成一段自然的助奏旋律。

【譜例2】

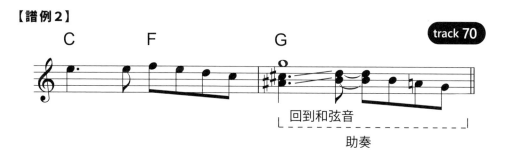

這樣的手法再經過演變，就出現了「持續音（Pedal Note）」。

所謂持續音，就是無論和弦如何變化，其中一個音會持續發出長音，大部分使用在低音線（Bassline）中。

請看譜例3。Sol音被當做持續音放在低音線中，其他的音則是上下移動。

如此一來，原本單純的G和弦，就變成一段擁有豐富聲響變化的助奏。

這是吉他和鋼琴經常使用的手法，學起來肯定沒有壞處（＊）。

【譜例3】

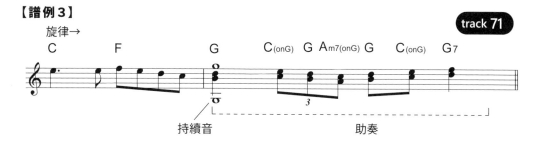

＊原注：為了讓各位更清楚了解聲響的變化，各音上方皆標示出音符移動後的和弦名稱，一般樂譜上不會標示這些細節。

使用五聲音階寫出流暢的樂句！

編寫助奏時，經常會使用的就是「五聲音階（Pentatonic Scale，參照第82頁）」。

由五個音所組成的音階，從亞洲到世界各地的各種民族音樂，自古以來就是使用相當廣泛的音階。時至今日，在吉他即興演奏等中也經常可見。

譜例4的①與②是基本的五聲音階。

②是①以La音為起始音的型態（也就是平行調的關係）。

兩種音階型態在日本分別稱為①無4、7音階（沒有第4音和第7音）、②無2、6音階（沒有第2音和第6音）。

【譜例4】

①大調五聲音階（無4、7音階）

②小調五聲音階（無2、6音階）

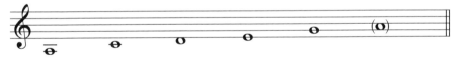

編寫助奏時，如果和弦是大和弦（Major Chords）時使用①，如果是小和弦（Minor Chords）時則使用②。

利用限定的幾個音所形成的音階可以產生出獨特的風味。

當然，中間也可以有音階以外的音（例如Fa）（目的在於編寫出一段好聽的助奏，因此編寫者必須隨機應變）。

譜例5的①與②是實際上有可能出現，使用五聲音階編寫的助奏。

【譜例5】

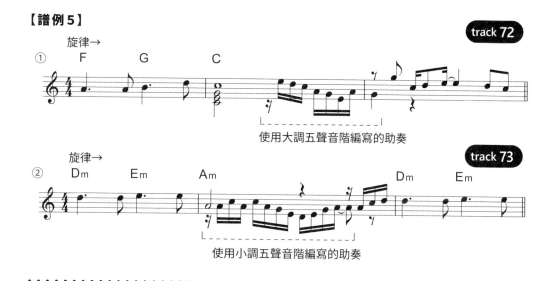

使用大調五聲音階編寫的助奏

使用小調五聲音階編寫的助奏

‧‧

順帶一提，這是古典音樂的器樂曲經常使用的手法，另外也有很多種可以襯托旋律的助奏類型。

譜例6是舒曼（Robert Alexander Schumann）的名曲〈夢幻曲〉（Traumerei）當中的一小段。

主旋律是逐漸下降的音型（★號）。

這是稱為「主題建構（Thematische Arbeit）」的手法，藉由發展旋律的一個主要要素貫穿整首曲子，使各個段落緊密結合在一起。

貝多芬是使用這種手法的大師，聆聽他的作品時，一邊思索「這種音型是否也有用在其他的音樂作品中？」，想必也會很有樂趣。

Chapter 4 ④

【譜例6】

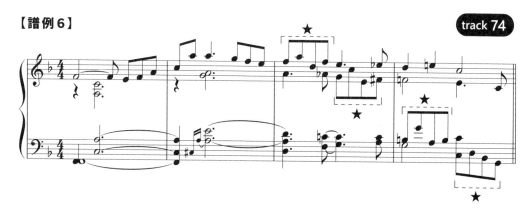

Chapter 4
❺更多的和弦配置技巧 （反轉和弦、持續音、經過減和弦、藍調）

到目前為止，已經說明了各式各樣的和弦配置技巧，這PART將一口氣說明前面沒有提及的各種技巧。

「反轉和弦」的魅惑聲響

「反轉和弦（Reverse Chord）」究竟是什麼呢？感覺似乎很神祕……這裡就不再賣關子了，接下來會仔細解說。請一面參照譜例1（C大調），一面閱讀以下說明。

①可以看出G7是 **D**。Si（第3音）和Fa（第7音）是減5度的關係。

②將Si和Fa這兩個音進行反轉。

③將Fa換成異名同音的Mi♯。

④將Mi♯當做第3音，Si當做第7音組成屬七和弦（Dominant 7th Chord），就會形成C♯7和弦。這就是反轉和弦。
也就是原來的屬七和弦往上走減5度（增4度）的和弦。

⑤反轉和弦可以當做原來的屬七和弦的代理和弦使用。
也可以想成是被當做 **T** 的和弦（此處是C和弦）往上升半音的屬七和弦。

【譜例1】

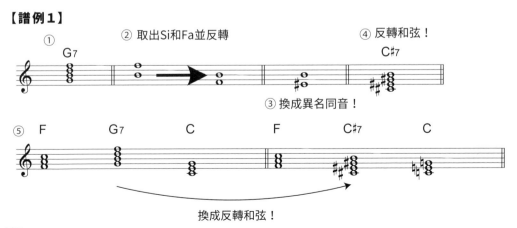

② 取出Si和Fa並反轉　　　④ 反轉和弦！

③ 換成異名同音！

⑤ 換成反轉和弦！

132

想要製造強烈一點的刺激時，可以試著把原本要使用屬七和弦的地方換成「反轉和弦」。在某些情形下，也許會產生出乎意料的良好效果。

譜例2的①是從IIIm7開始，最後接到I的和弦進行，將A7（次屬和弦）和G7都換成反轉和弦（★號），就會變成非常漂亮的半音順降進行。

*原注：D♭7和譜例1的C♯7是完全相同的和弦。因為是下行音型，故用♭記號表示。

【譜例2】 track 75

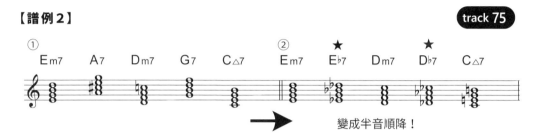

Chapter 4 ⑤

此外，當使用反轉和弦卻出現「音不太和諧」時，請將5度音換成♭5（例：D♭7→D♭7(♭5)）。通常都能獲得解決。

利用「經過減和弦」製造傷感氛圍！

在相差大2度的兩個相鄰和弦之間插入dim7和弦，可以讓和弦進行變得流暢。此時，被置入的和弦稱為經過減和弦（Passing Diminished Chords）。

與其閱讀文字說明，不如直接看實際例子。

譜例3的①～③都是利用經過減和弦（★號）銜接兩個相鄰和弦的例子。

三種情形都是在低音線（Bassline）製造半音階的進行。

這種和弦進行非常適合用在想要表現細微的情緒起伏，或強烈的情感表達等場合。

【譜例3】 track 76

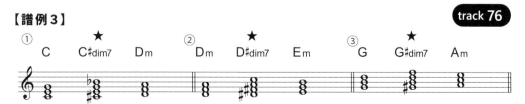

具有神聖性的「持續音」

這是Chapter4的 ❹ 就說明過的技巧，也就是讓一個音持續延伸，並在高於（或低於）這個音的聲部變換和弦。

這個被延長的音稱為「持續音」。

譜例4是在一段和弦進行中，讓低音維持不變當做持續音，這種方法過去經常使用在歐洲教會音樂中。

或許是這個原因的關係，這種和弦進行聽起來總帶有一種神聖的氛圍。

【譜例4】　　　　　　　　　　　　　　　　　　　　　track 77

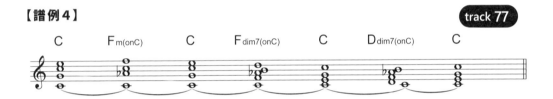

還有一種方法是在一段和弦進行中讓最高音維持不變，這是較為高級的技巧（參照譜例5）。

這種技巧的訣竅在於，盡可能讓這個音成為和弦進行中每一個和弦的和弦音或延伸音。

【譜例5】　　　　　　　　　　　　　　　　　　　　　track 78

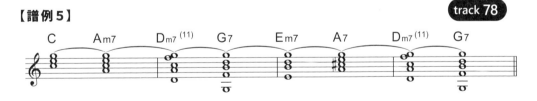

藍調音的作用！

19世紀後半葉於美國南部誕生的「藍調音樂（Blues）」，深深影響了全世界的音樂。如今無論是暢銷金曲的旋律或樂器演奏等，都加入了許多藍調元素。

接下來將說明藍調音樂的基本形式。

請看譜例6。所謂「藍調音（Blue Note）」是指具有藍調特色的3個音。只要將音階的第3、5、7音分別下降半音，就會形成獨特的「憂鬱（Blue）」聲音。

而「七聲式藍調音階（Blues Heptatonic Scale）」是將藍調音放入大調音階中所形成的音階，可以順著這個音階唱出旋律，也可以讓吉他或鋼琴等樂器利用這種音階進行即興演奏。

【譜例6】

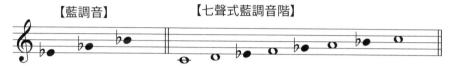

譜例7是藍調和弦進行的基本形式。

以12小節為一個週期，所有的和弦都是由屬七和弦所構成。

最後的四小節是藍調特有的終止型V7→IV7→I7，實際上這種進行也出現在披頭四的〈Let It Be〉等眾多樂曲中。

【譜例7】

【藍調和弦進行的基本形式】

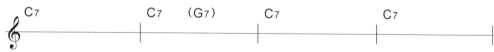

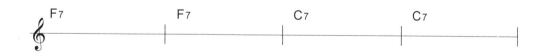

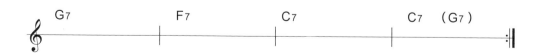

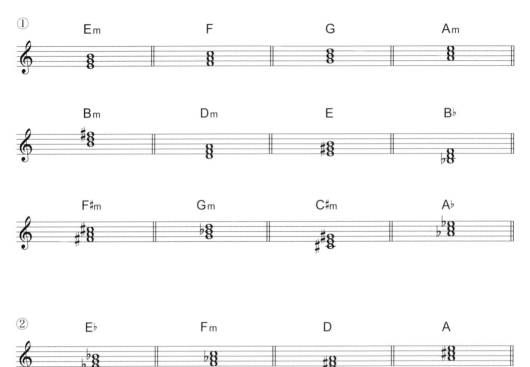

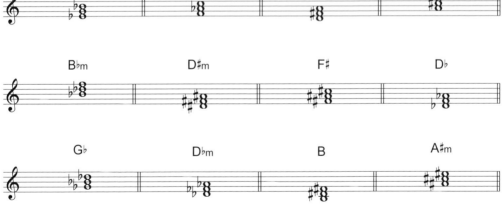

第26頁練習題解答

①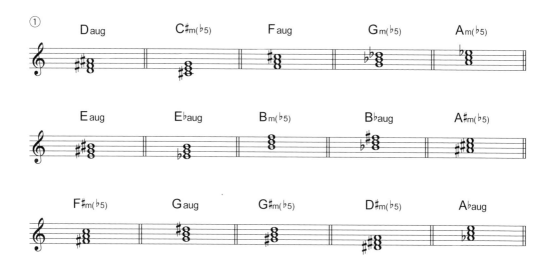

②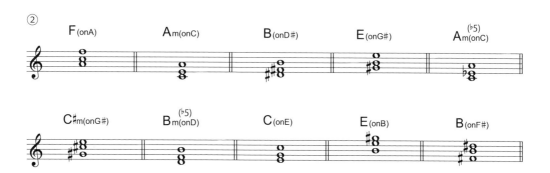

第30頁練習題解答

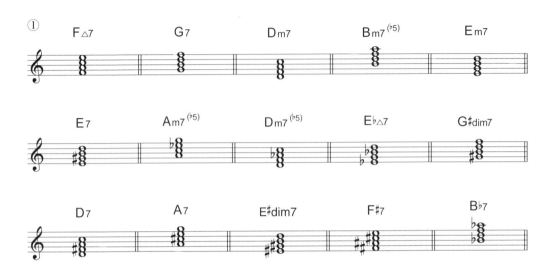

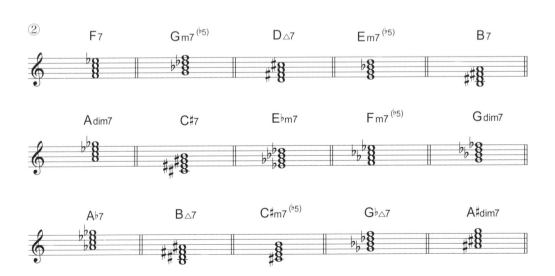

第35頁練習題解答

●D大調 （D Major）

●F大調 （F Major）

●A大調 （A Major）

●G大調 （G Major）

●D小調 （D Minor：自然小調音階）

●G小調 （G Minor：和聲小調音階）

●E小調 （E Minor：和聲小調音階）

●B小調 （B Minor：旋律小調音階／上行音型與下行音型）

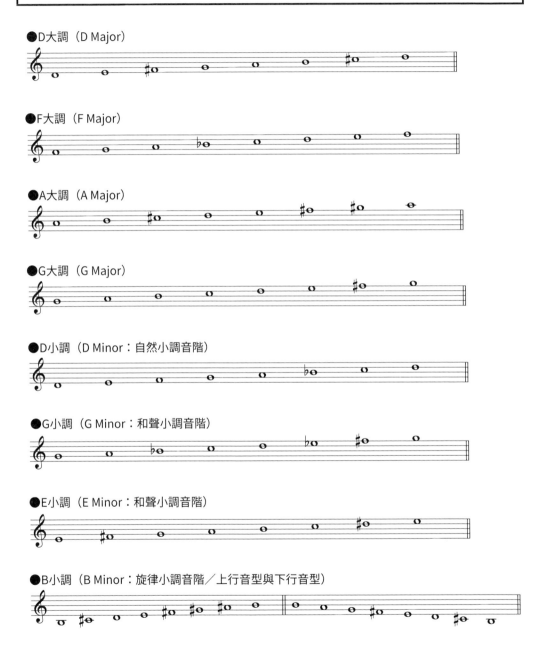

Chapter1❶練習題解答

①G大調（G Major）　track 79　time0:00〜0:07

②B♭大調（B♭Major）　track 79　time0:10〜0:18

③B小調（B Minor）　track 79　time0:21〜0:31

④G小調（G Minor）　track 79　time0:33〜

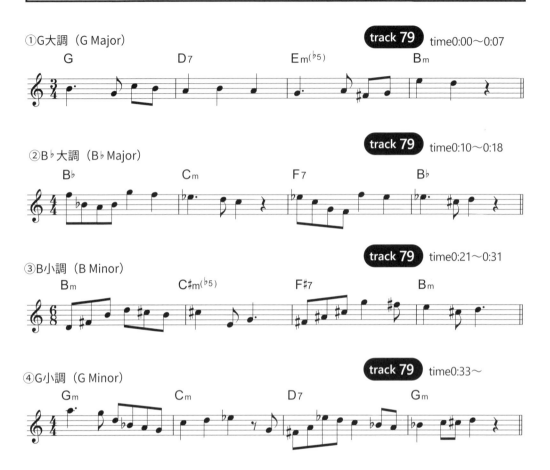

Chapter1❷練習題解答

① D　　Em　　F#m　　G　　A　　Bm　　C#m(♭5)

② E　　F#m　　G#m　　A　　B　　C#m　　D#m(♭5)

③ Dm　　Em(♭5)　　Faug　　Gm　　A　　B♭　　C#m(♭5)

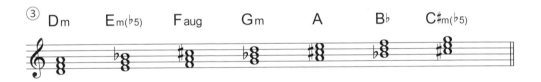

④ Em　　F#m(♭5)　　Gaug　　Am　　B　　C　　D#m(♭5)

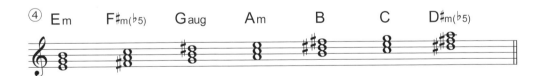

Chapter1❸練習題解答

①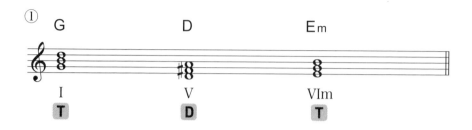

②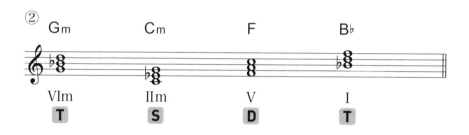

③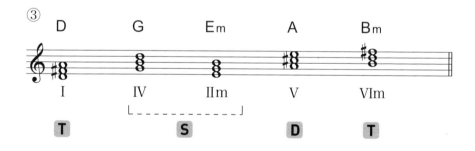

Chapter1④練習題解答

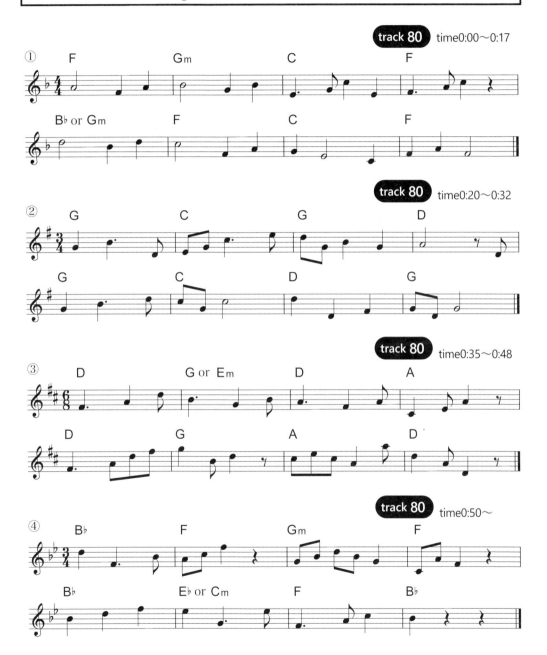

Chapter1❺練習題解答

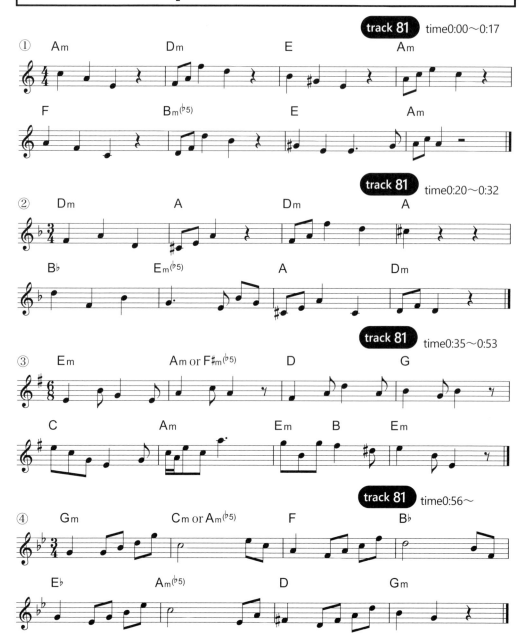

track 81 time0:00〜0:17

① Am　　　　　Dm　　　　　E　　　　　Am

F　　　　　Bm⁽ᵇ⁵⁾　　　　　E　　　　　Am

track 81 time0:20〜0:32

② Dm　　　　　A　　　　　Dm　　　　　A

B♭　　　　　Em⁽ᵇ⁵⁾　　　　　A　　　　　Dm

track 81 time0:35〜0:53

③ Em　　　　　Am or F♯m⁽ᵇ⁵⁾　　　D　　　　　G

C　　　　　Am　　　　　Em　　　　　B　　　　　Em

track 81 time0:56〜

④ Gm　　　　　Cm or Am⁽ᵇ⁵⁾　　　F　　　　　B♭

E♭　　　　　Am⁽ᵇ⁵⁾　　　　　D　　　　　Gm

Chapter2❶練習題解答

Chapter2❷練習題解答

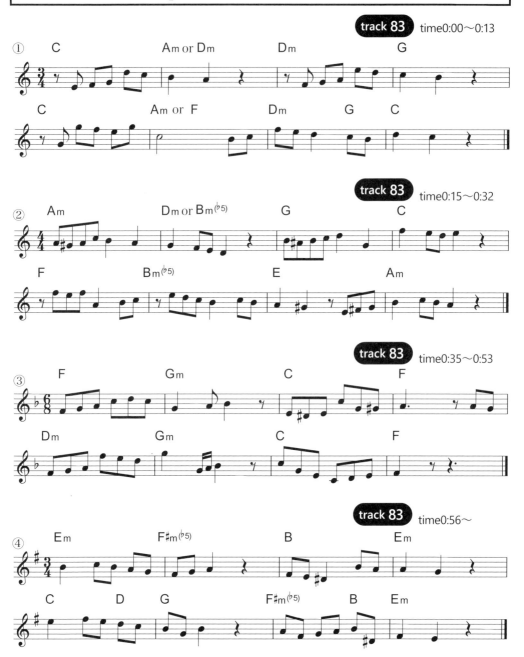

track 83　time0:00〜0:13

track 83　time0:15〜0:32

track 83　time0:35〜0:53

track 83　time0:56〜

146

Chapter2❸練習題解答

❶

		循環和弦	逆循環和弦
①	F Major	F→Dm→Gm→C	Gm→C→F→Dm
②	G Major	G→Em→Am→D	Am→D→G→Em
③	B♭ Major	B♭→Gm→Cm→F	Cm→F→B♭→Gm
④	D Major	D→Bm→Em→A	Em→A→D→Bm

❷

① F　C　Dm　Am　B♭　F　Gm　C

② G　D　Em　Bm　C　G　Am　D

③ D　A　Bm　F♯m　G　D　Em　A

④ B♭　F　Gm　Dm　E♭　B♭　Cm　F

Chapter2④練習題解答

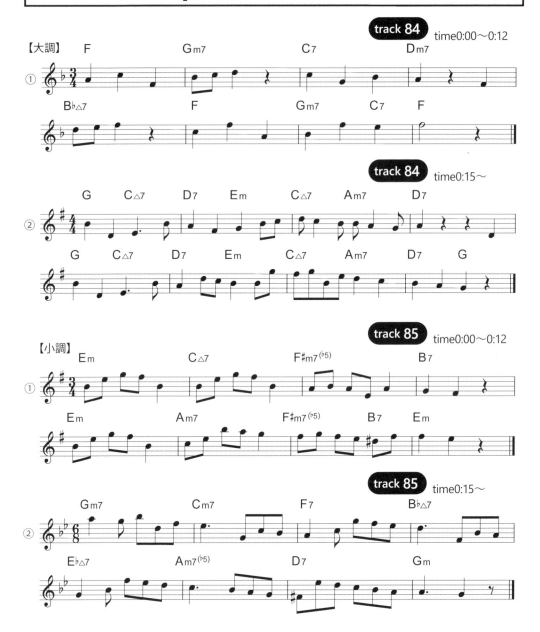

*原注：有些和弦並非七和弦(7th Chords)的型態，這是考慮整首曲子的平衡而下的判斷。當然也可能有其他答案。

Chapter2❺練習題解答

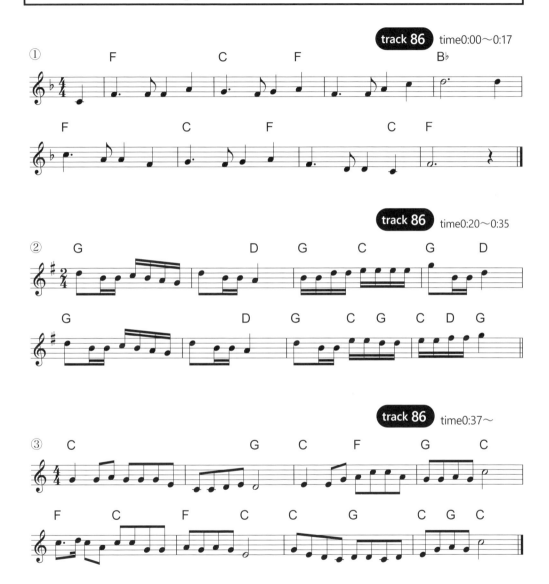

Chapter3❶練習題解答

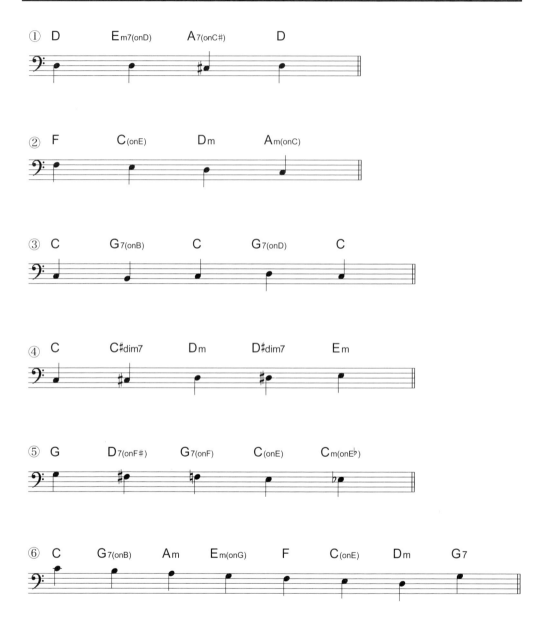

Chapter3❷練習題解答

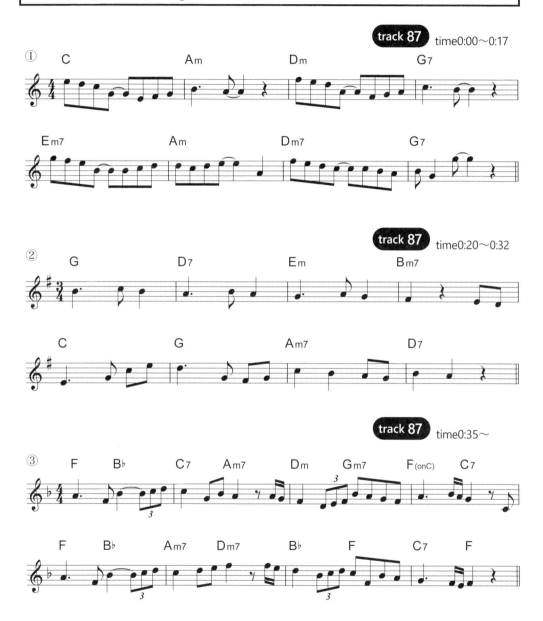

① **track 87** time0:00〜0:17

② **track 87** time0:20〜0:32

③ **track 87** time0:35〜

Chapter3❸練習題解答

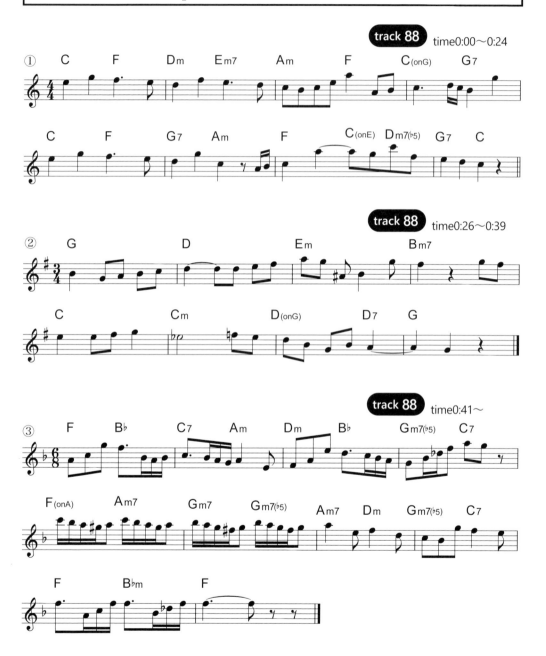

Chapter3❹練習題解答

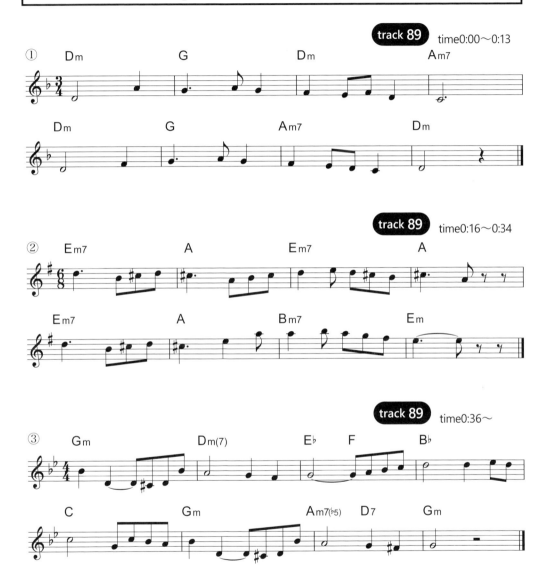

Chapter3❺練習題解答

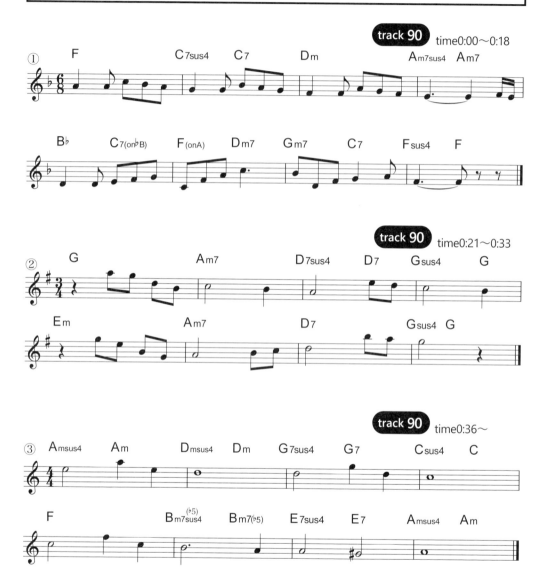

*原注：一般不會標記sus4的地方，為方便理解，也特別寫在譜上。

Chapter3❻練習題解答

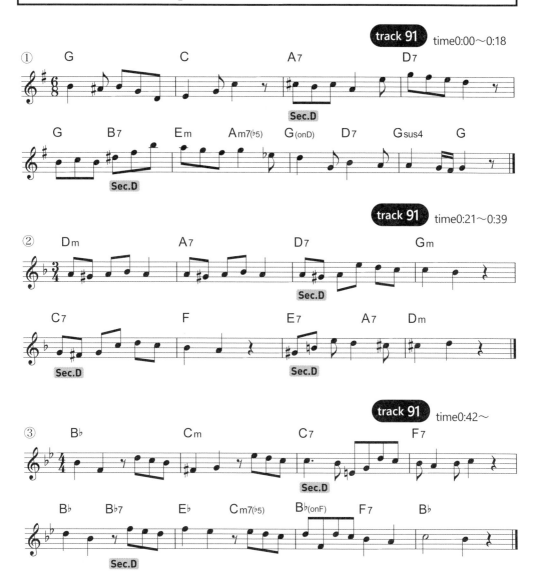

Chapter3❼練習題解答

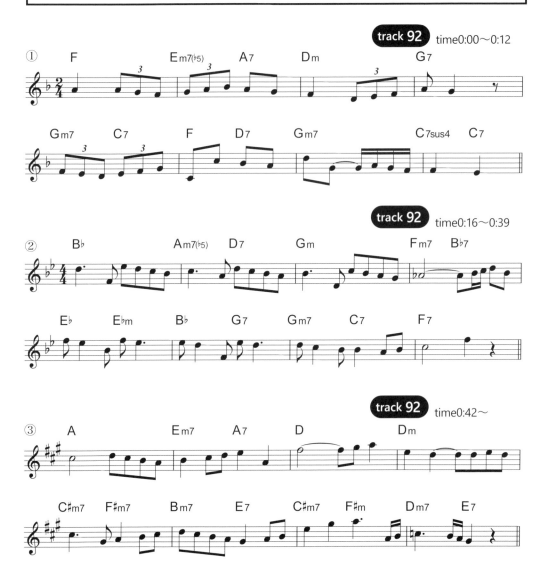

Chapter4❶練習題解答

track 93　time0:00〜0:07

track 93　time0:09〜0:15

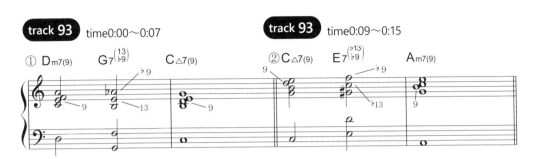

track 93　time0:18〜

track 94　time0:00〜0:05

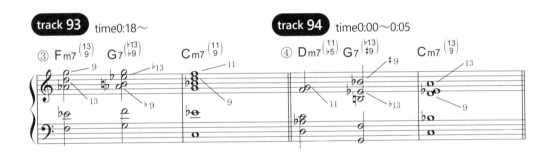

track 94　time0:08〜0:14

track 94　time0:17〜

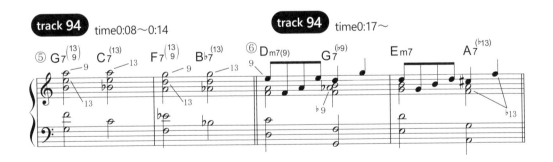

Chapter4❷練習題解答

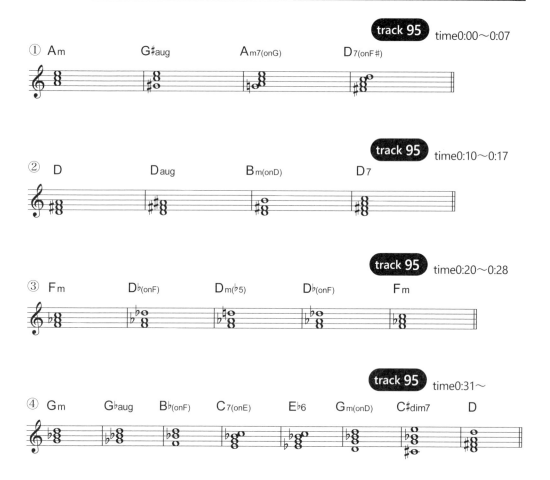

Chapter4❸練習題解答

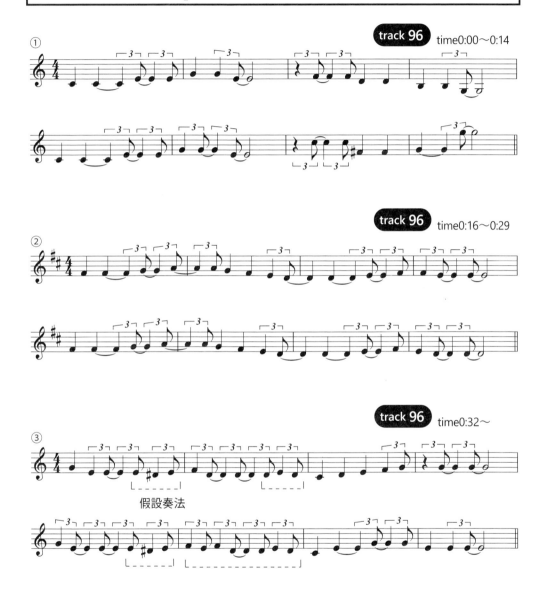

① **track 96** time0:00～0:14

② **track 96** time0:16～0:29

③ **track 96** time0:32～

假設奏法

國家圖書館出版品預行編目（CIP）資料

圖解和弦/植田彰著；林家暐譯. -- 初版. -- 臺北市：易博士文化, 城
邦文化事業股份有限公司出版：英屬蓋曼群島商家庭傳媒股份有
限公司城邦分公司發行, 2022.10
　面；　公分. -- (最簡單的音樂創作書)
譯自：(CD付き)初歩から身につく！コードの選び方マニュアル
ISBN 978-986-480-245-6(平裝)

1.音樂理論；和弦；作曲；編曲；和弦進行；配樂
911　　　　　　　　　　　　　　　　　　　111013816

DA2024

圖解和弦：
單調旋律立刻變豐富深刻，音樂表情十足

原 著 書 名／（CD付き）初歩から身につく！コードの選び方マニュアル
　　　　　　　メロディにコードをつける基礎からジャジーなアレンジ術まで
原 出 版 社／株式会社リットーミュージック
作　　　者／植田彰
譯　　　者／林家暐
選 書 人／鄭雁聿
編　　　輯／鄭雁聿

業 務 副 理／羅越華
總 編 輯／蕭麗媛
視 覺 總 監／陳栩椿
發 行 人／何飛鵬
出　　　版／易博士文化
　　　　　　城邦文化事業股份有限公司
　　　　　　台北市中山區民生東路二141號8樓
　　　　　　電話：（02）2500-7008　傳真：（02）2502-7676
　　　　　　E-mail：ct_easybooks@hmg.com.tw
發　　　行／英屬蓋曼群島商家庭傳媒股份有限公司城邦分公司
　　　　　　台北市中山區民生東路二段141號11樓
　　　　　　書虫客服服務專線：（02）2500-7718、2500-7719
　　　　　　服務時間：周一至周五上午09:30-12:00；下午13:30-17:00
　　　　　　24小時傳真服務：（02）2500-1990、2500-1991
　　　　　　讀者服務信箱：service@readingclub.com.tw
　　　　　　劃撥帳號：19863813
　　　　　　戶名：書虫股份有限公司
香港發行所／城邦（香港）出版集團有限公司
　　　　　　香港灣仔駱克道193號東超商業中心1樓
　　　　　　電話：（852）2508-6231　傳真：（852）2578-9337
　　　　　　E-mail：hkcite@biznetvigator.com
馬新發行所／城邦（馬新）出版集團 [Cite (M) Sdn. Bhd.]
　　　　　　41, Jalan Radin Anum, Bandar Baru Sri Petaling, 57000 Kuala Lumpur,
　　　　　　Malaysia
　　　　　　電話：（603）9056-3833　傳真：（603）9057-6622
　　　　　　E-mail：services@cite.my
製 版 印 刷／卡樂彩色製版印刷有限公司

SHOHOKARA MINITSUKU! CHORD NO ERABIKATA MANUAL: MELODY NI CHORD WO TSUKERU
KISOKARA JAZZY NA ARRANGE JUTSU MADE
Copyright © 2019 SHO UEDA
Originally published in Japan by Rittor Music, Inc.
Traditional Chinese translation rights arranged with Rittor Music, Inc. through AMANN CO., LTD.

■2022年10月04日初版1刷
ISBN 978-986-480-245-6

定價550元　HK$183